釵頭鳳

編文 張國珍
繪畫 錢笑呆

序言

據史記載，真正意義上的連環畫，應該出現於中國古代章回小說快速發展的明清之際，不過連環畫當時主要還是以正文插頁的形式展現的。直到二十世紀初葉，連環畫繼過渡爲城市市民階層的獨立閱讀體，而它的鼎盛時期，恰逢新中國成立後的幾十年之中，上海人民美術出版社有幸在這一階段把畫家、脚本作家和出版物的命運緊密聯繫了起來，在連環畫讀物發展的大潮流中起到了推波助瀾的作用。名作、名家、名社應運而出，連環畫成爲本社標誌性圖書產品，也成爲了我社永恒的出版主題。

二十一世紀的今天，我們當代出版人在體會連環畫光輝業績和精彩樂章時，總

有一些新的領悟和激動。我們現在好像還不應該忙於把它們「藏之名山」，繼往開來續寫連環畫的輝煌，總是我們更應該之所爲。經過相當時間的思考和策劃，本社將陸續推出一批以老連環畫作爲基礎而重新創意的圖書。我們這批圖書不是簡單地重複和複製前人原作，而是用最民族的和最中國的藝術形態與老連環畫的豐富內涵多元地結合起來，力爭把它們融合爲和諧的一體，成爲當代嶄新的連環畫閱讀精品。我們想，這樣的探索，大概也是廣大讀者、連環畫愛好者以及連環畫界前輩們所期望的吧！

我們正努力着，也期待着大家的關心。

上海人民美術出版社社長、總編輯

李新

釵頭鳳故事的由來

沈鴻鑫

《釵頭鳳》講的是宋代大詩人陸游與表妹唐琬的愛情故事。

陸游，字務觀，號放翁，越州山陰（今浙江紹興）人。他出身於官宦家庭，生於北宋危亡之際，他出生第二年，金兵即攻陷北宋都城汴京，少年時飽受戰亂之苦，同時也受到家庭中愛國思想的薰陶。二十九歲時應進士考試，被秦檜黜名。孝宗即位，賜進士出身，曾任鎮江、隆興、夔州通判，後入四川宣撫使王炎幕府，投身軍旅生活。陸游官至寶章閣待制。政治上他主張堅決抗戰，收復中原，一直受到投降派的壓制。他的詩歌創作極爲宏富，今存九千多首，風格雄渾豪放，洋溢強烈的愛國熱情，《關山月》、《書憤》、《示兒》、《農家嘆》等詩篇膾炙人口，流傳至今。陸游心中十分憂傷，曾經寫下許多詩篇懷念唐琬，其中最著名的是《沈園》和《釵頭鳳》。

《釵頭鳳》詞云：

紅酥手，黃滕酒，滿城春色宮牆柳。東風惡，歡情薄，一杯愁緒，幾年離索。

錯，錯，錯！

春如舊，人空瘦，淚痕紅浥鮫綃透。桃花落，閒池閣，山盟雖在，錦書難託。

莫，莫，莫！

紹興二十五年（公元一一五五年）陸游在紹興城南禹跡寺旁的沈園遊玩，偶然遇到了唐琬和她的丈夫趙士程，唐、趙還遣僕人致送酒肴。陸游在惆悵之餘，在沈園壁上題寫了這首詞。唐琬見後，和作一闋，詞中有「病魂常似鞦韆索」，「怕人尋問，咽淚裝歡，瞞，瞞，瞞」之語。不久，唐琬鬱悒而死。四十餘年後，慶元五年（公元一一九九年）春，陸游重遊沈園，又寫下《沈園》二首，詩中深情地追懷他和唐琬在沈園相遇的情景，此時陸游已經七十五歲了。

《沈園》二首詩云：

其一：城上斜陽畫角哀，沈園非復舊池臺。傷心橋下春波綠，曾是驚鴻照影來。

其二：夢斷香消四十年，沈園柳老不吹綿。此身行作稽山土，猶吊遺踪一泫然。

這幾首詩詞寫得深情悽婉，成爲千古絕唱。

關於陸游的生平，《宋史》有傳；而上述陸游與唐琬事，宋周密所著《齊東野語》卷一《放翁鍾情前室》有所記述，《香車漫步》亦有記載。

陸游與唐琬的愛情故事，後世人屢屢將它譜諸管弦，搬演於舞臺。清代戲劇家桂馥曾作有《題園壁》雜劇，即敷

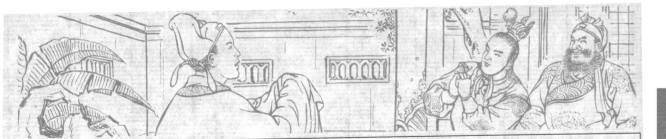
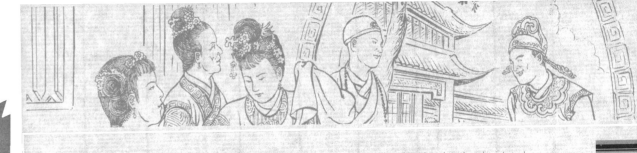

釵頭鳳

演此事。

一九二八年，京劇四大名旦之一的荀慧生與著名劇作家陳墨香合編撰成京劇《釵頭鳳》。二十世紀六十年代初荀慧生先生談起此事時說：「三十餘年前，在北京演出時，偶讀陸放翁詞賦，見《釵頭鳳》一閱，哀婉纏綿，言言血淚，深為所動。」「我因甚喜其詞，又頗同情其事，迺編寫成劇。」「但在編寫時，對原來的故事作了一些改動。」他說：「我以為唐蕙仙果若再醮，陸放翁未必如此追慕，念念不忘。歷史上訛傳之事不鮮……我以為陸、唐若潔身自守，以待來日重逢，會使戲劇性更加濃厚，感人更甚，並能激起觀眾共鳴。」他們的劇本中，唐蕙仙並沒有另適趙士程的情節，而是另闢蹊徑，重構劇情。寫陸游與表妹唐蕙仙幼時即互訂婚約。秦檜之姪羅玉書與尼姑不空密謀，要將蕙仙獻於秦檜。不空在陸母面前進讒，說蕙仙與她命犯星曜，陸母信以為真。乘陸游赴試之際，將蕙仙逐至庵中。山陰俠士宗子常和義士獨孤策閱得不空惡跡，入庵殺死羅玉書及不空，將蕙仙救出。後知蕙仙迺陸游未婚妻，決定從中成全。陸游臨安赴試，為秦檜所忌而落第，歸家後不得蕙仙音訊而傷感。宗子常邀陸游到沈園，陸游在園中窺見蕙仙，遂題《釵頭鳳》一閱。蕙仙讀之，大慟成疾。不料完婚之日，唐蕙仙病重垂危，終陸母醒悟，同意迎娶。經宗子常與陸兄子逸勸說，此劇由荀慧生領銜，一九二八年八月於北京開明戲院首演，荀慧生飾唐蕙仙，金仲仁飾演陸游。一九六一年荀慧生先生又重新對劇本進行加工修改，劇本收入一九六二年十月上海文藝出版社出版的《荀慧生演出劇本選集》第一集。閩劇、越劇等劇種亦有此劇目。

一九八一年，上海劇作家鄭拾風寫成蘇劇《釵頭鳳》，同年五月，由江蘇蘇劇團演出，呂君樵導演。同年鄭拾風又將《釵頭鳳》改編成昆劇，十一月由上海昆劇團演出，計鎮華飾演陸游，華文漪飾演唐琬，昆劇《釵頭鳳》的劇情與荀慧生的京劇本不同，它基本上根據傳說中陸游與唐琬的悲劇故事演繹，劇作富有詩情，導演細膩，表演和音樂都有所創新，也是一部比較成功的作品。

連環畫《釵頭鳳》的故事走向與荀慧生的京劇本相似，不過某些情節、個別人物有所不同。如連環畫中沒有宗子常、獨孤策這兩個人物，而代之以陸游的朋友宗士程和義士盧英，陸游赴試前拜託宗士程照顧蕙仙，後來宗士程和盧英救出了蕙仙，欲成全陸、唐的好事。連環畫裏的羅玉書並非秦檜的姪子，他見蕙仙貌美，欲奪為己妾。陸兄子逸等人物也刪了。

如今，紹興的沈園仍保存完好，因陸游和唐琬的故事而名聞遐邇，成為紹興的主要旅遊景點之一。園中尚有陸游《釵頭鳳》詞的題壁和葫蘆池等當年遺物，近年還建了陸游塑像和陸游事跡陳列室，供遊人流連憑吊。

佛婆……平日虔誠信佛，因輕信尼姑的讒言，覺得惠仙的「命」不好，決定退婚，拆散了陸游的婚姻，造成悲劇。

陸母……因拿了尼姑不空的好處，在陸母面前，胡編亂造，信口雌黃，使陸母信以爲眞。

人物繡像

人物繡像

陸游……性情溫和，知書達理，因父母雙亡而寄住在陸游家中，深得陸游愛慕，卻遭陸母退婚，是封建迷信的受害者。

惠仙……山陰城內的讀書人，很有才名，與表妹訂婚後兩人非常相愛，卻在封建迷信的罪惡下造成愛情悲局。

羅書玉 白衣庵的住持,受羅書玉的威逼而設法拆散陸、唐婚約。指使佛婆信口雌黃。

不空 御史羅汝禹的兒子,仗着權勢,橫行鄉里,無惡不作,看見蕙仙後頓起歹念,欲霸爲小妾。

人物繡像

人物繡像

宋士程 士程的好友,體格魁梧,性情豪爽,是個血性漢子,俠義之人,危難之時救了蕙仙,燒死了惡人。

盧英 大將宗澤的姪兒,入贅山陰沈家,是陸游的摯友,在陸游趕考期間承諾照顧蕙仙。

釵頭鳳

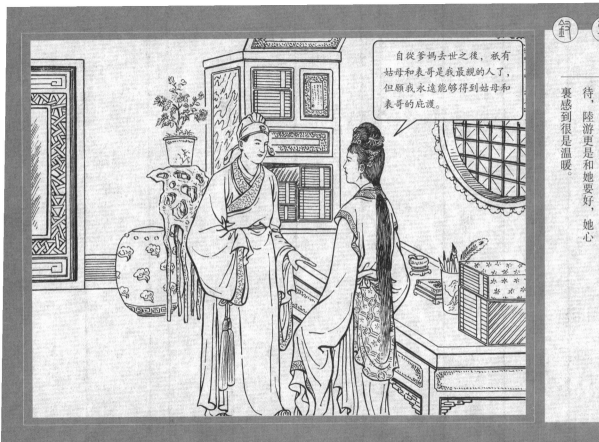

一 南宋時候，浙江山陰城內有一個名叫陸游的讀書人，年僅十九，很有才名。他有一個表妹，名叫唐蕙仙，因親生父母都死了，受後母虐待，陸游的母親就託人把蕙仙接來山陰同住。

● 二 蕙仙自從到了陸家，她的姑母當她親女兒一般看待，陸游更是和她要好，她心裏感到很是溫暖。

自從爹媽去世之後，祇有姑母和表哥是我最親的人了，但願我永遠能夠得到姑母和表哥的庇護。

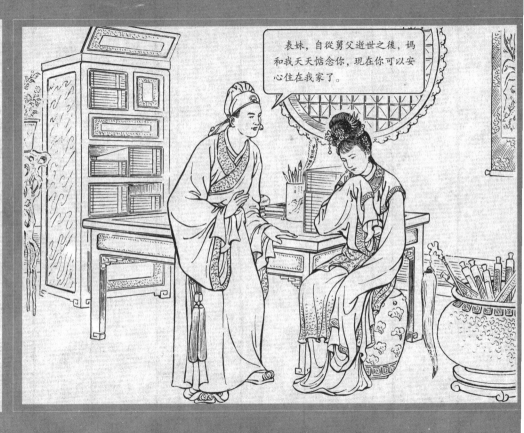

表妹，自從舅父逝世之後，媽和我天天惦念你，現在你可以安心住在我家了。

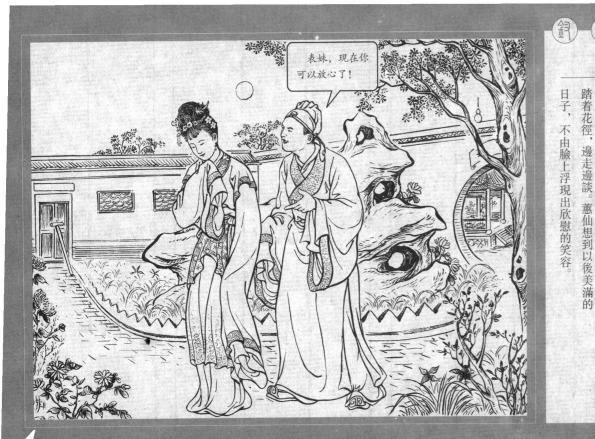

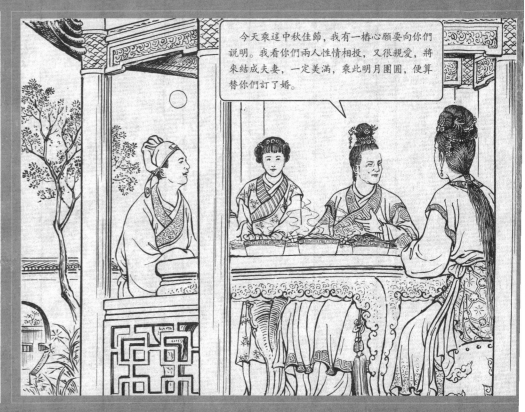

釵頭鳳　釵頭鳳

● 三　陸母在平日默察蕙仙性情溫和，陸游和她也非常要好，早就存下了把他倆配為夫妻的心意。在中秋節的晚上，一家團聚賞月的時候，陸母就當他倆面訂下了親事。

● 四　陸母先回房去睡了。陸游和蕙仙覺得今夜的月色比平日格外皎潔可愛，他倆就踏着花徑，邊走邊談。蕙仙想到以後美滿的日子，不由臉上浮現出欣慰的笑容。

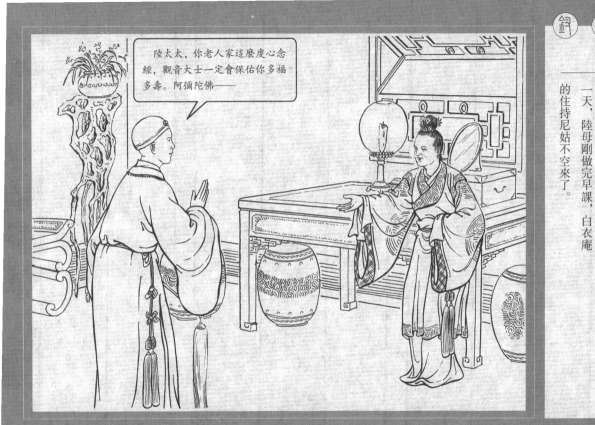

钗头凤 钗头凤

五 陆母平日虔诚信佛,在家里设有佛堂。她每天一早起身第一件事情,就是到佛堂里做早课。

六 由於陆母信佛,她家里常有尼姑、佛婆等人来走动。这一天,陆母刚做完早课,白衣庵的住持尼姑不空来了。

林中观自在

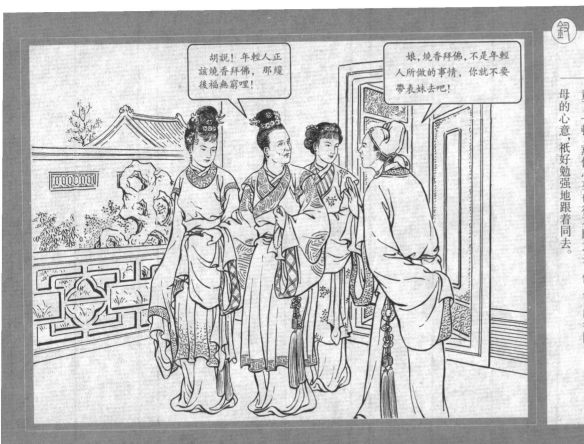

● 七 不空是「無事不登三寶殿」，為了庵裏要做水陸道場，特地來邀母去燒香、隨喜，陸母滿口答應。

● 八 第二天，陸母帶了蕙仙和婢女一起到白衣庵去。陸游不贊成蕙仙同去，上前勸阻，被陸母叱責了一頓。蕙心裏也很不願意去，但為了順從陸母的心意，祇好勉強地跟着同去。

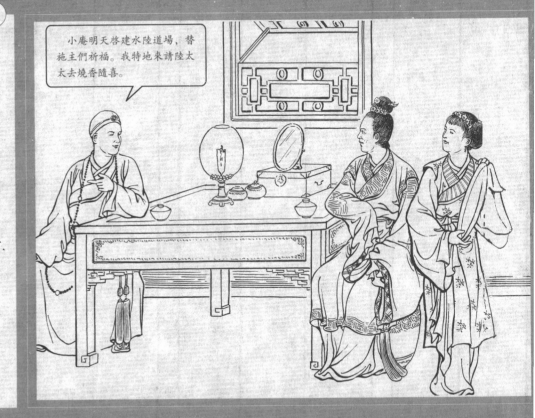

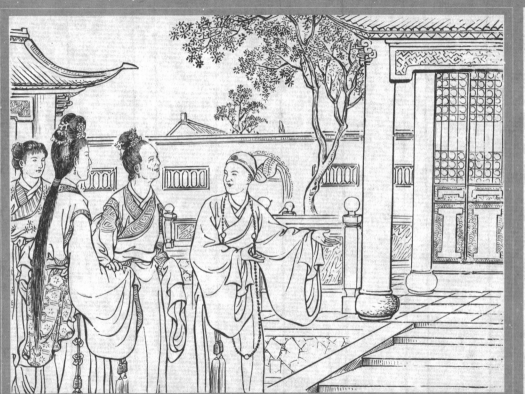

釵頭鳳 釵頭鳳

- 九 到了白衣庵,不空早在庵門口迎接着她們。

- 一〇 因爲蕙仙是第一次來,不空特別殷勤地陪着她到各處遊覽。

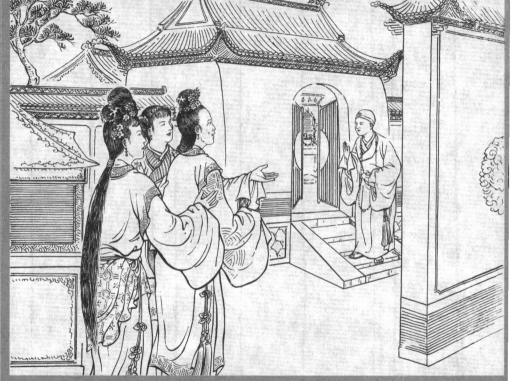

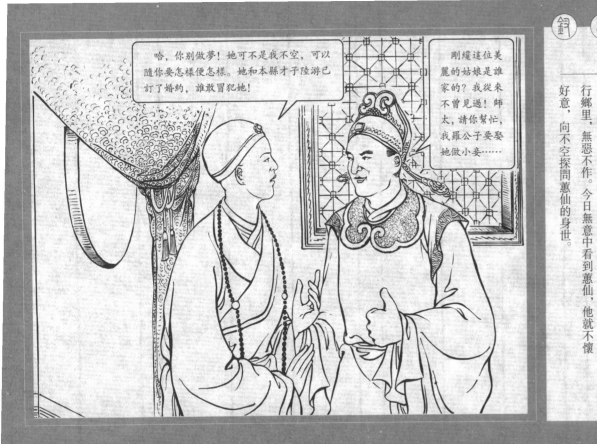

一一 忽然有一個衣服華麗的少年，從雲房裏出來，兩隻眼睛祇是骨碌碌地在蕙仙身上打轉。蕙仙見他一臉的浮滑相，連忙回轉身去，推説身體疲乏，扶着陸母到別處去了。

一二 原來那個少年名叫羅書玉，是御史羅汝禹的兒子，也是奸人秦檜的乾兒子。他仗着惡勢力，橫行鄉里，無惡不作。今日無意中看到蕙仙，他就不懷好意，向不空探問蕙仙的身世。

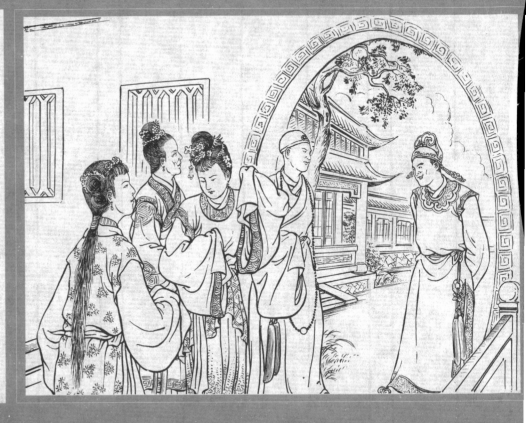

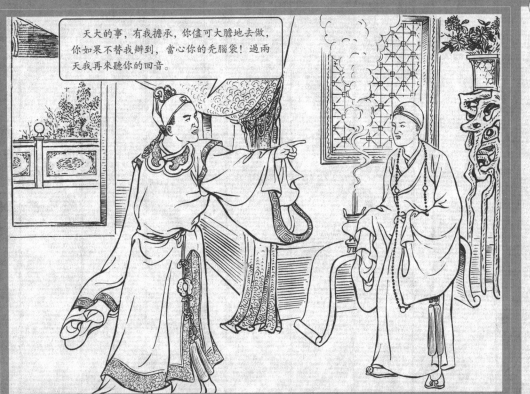

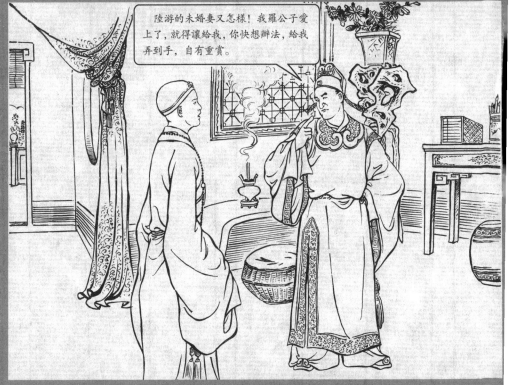

一三 不空把蕙仙的身世告訴了羅書玉，羅書玉卻不理會，祇是逼着不空替他設法，定要把蕙仙給他做小妾。

一四 羅書玉見不空不答應，他就大發脾氣，向不空說了幾句嚇唬的話，一甩衣袖走了。

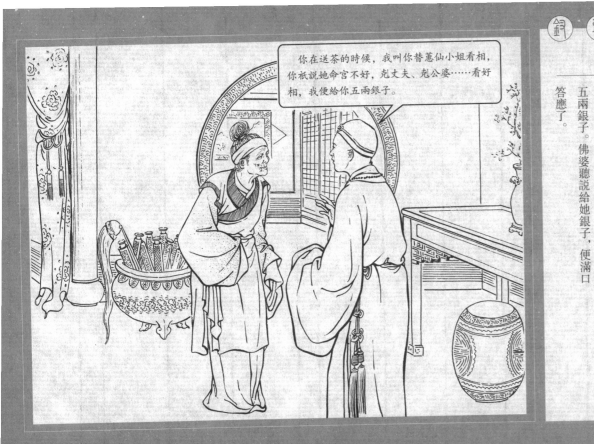

一五 不空既怕羅書玉的惡勢力,又不敢得罪陸游,心裏覺得很爲難,她呆呆地想着,想着……最後還是決定替羅書玉設法辦這事。

一六 不空馬上把佛婆找來,她教唆佛婆照着她的話行事,並答應給佛婆五兩銀子。佛婆聽說給她銀子,便滿口答應了。

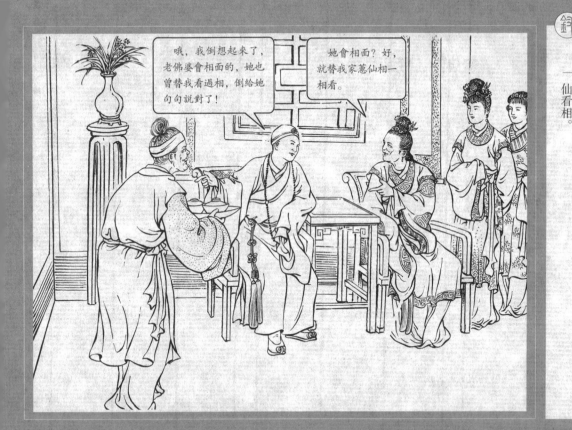
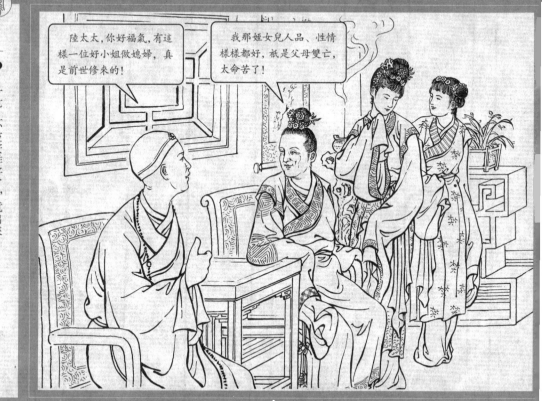

○一七 不空安排好了，就出來陪着陸母談話，東拉西扯地先把陸母恭維了一番，然後談到蕙仙的身世。

○一八 佛婆端茶進來，不空裝做突然想起的樣子，說是佛婆會相面。陸母一時高興，就叫佛婆替蕙仙看相。

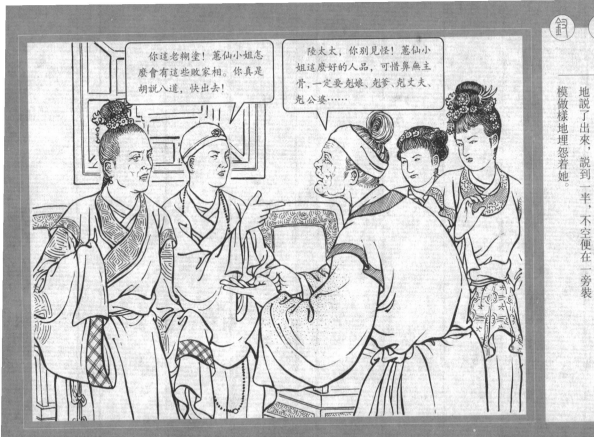

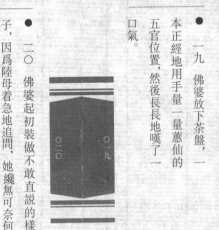

一九 佛婆放下茶盤，一本正經地用手量一量蕙仙的五官位置，然後長長地嘆了一口氣。

二○ 佛婆起初裝做不敢直說的樣子，因為陸母著急地追問，她纔無可奈何地說了出來，說到一半，不空便在一旁裝模做樣地埋怨著她。

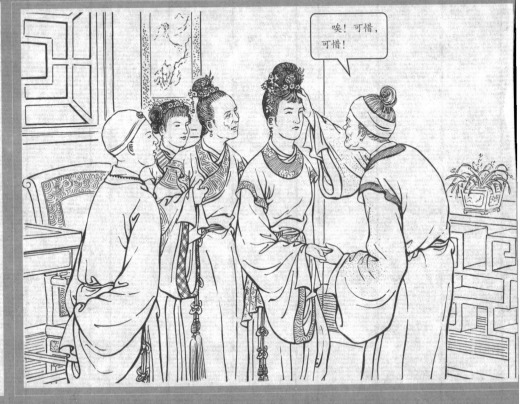

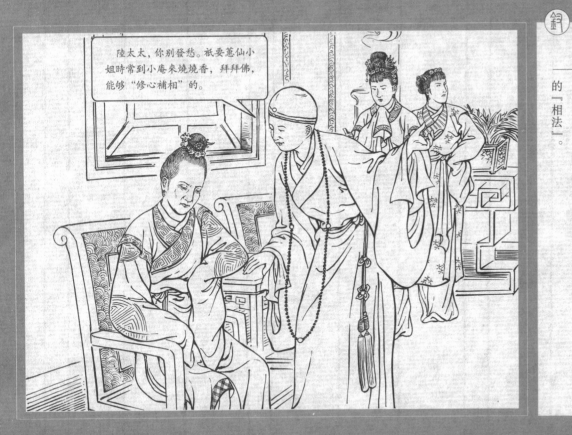

钗頭鳳 钗頭鳳

● 二一 佛婆走到外面，故意提高嗓門嘀咕了几句，然後耸着肩膀走開了。

● 二二 不空見陸母低着頭不做聲，知道陸母已經相信佛婆的『相法』了。她便假意向陸母勸說，實際上是要使陸母更相信佛婆的『相法』。

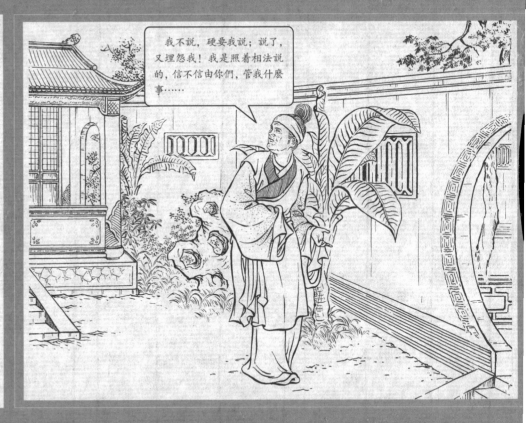

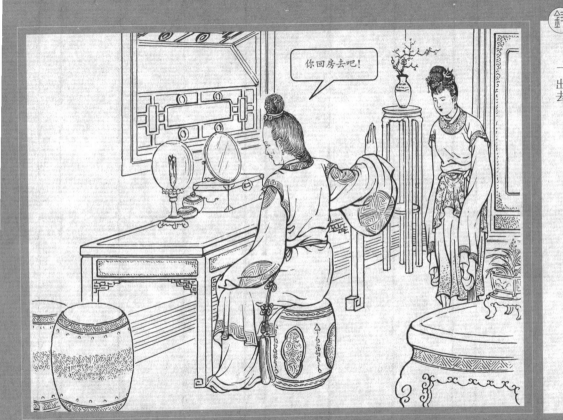

钗頭鳳 钗頭鳳

- 一二三 蕙仙看到陸母聽了佛婆的話後，神色不好，這使她心裏非常難受，忍不住哭了起來。陸母也不說什麼，默默地立起身來，向不空告辭。

- 一二四 回到了家裏，蕙仙仍然照平日一樣伴着陸母，可是陸母因爲有了心事，心裏感到很煩燥，一揮手，叫蕙仙出去。

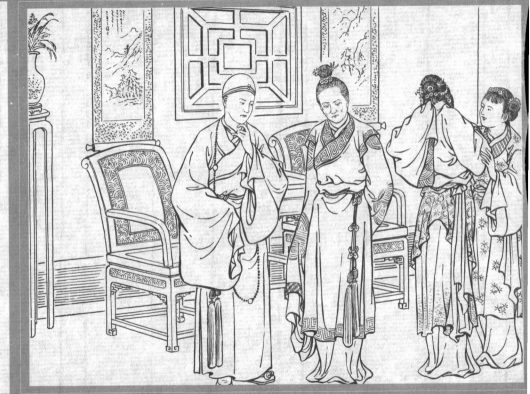

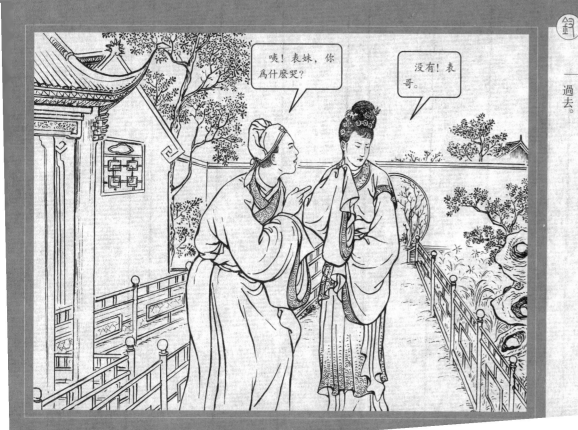
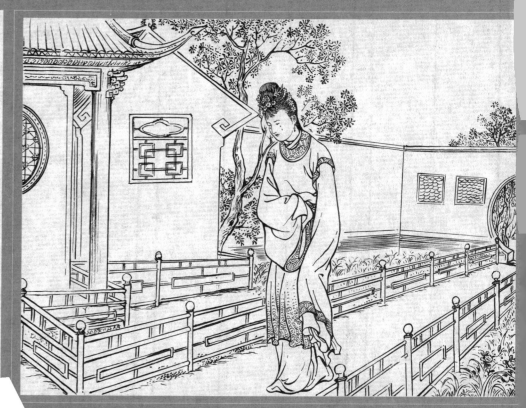

- 二五 蕙仙從陸母房裏出來，默默地想着剛纔庵裏無端引起的意外；想着陸母不樂的神情；想着自己以後的日子……不由傷心起來。

- 二六 恰巧陸游從書房裏出來，他看到蕙仙面上有淚痕，驚異地問她哭的原因。蕙仙恐怕陸游不快活，強自抑制悲憤，支吾了過去。

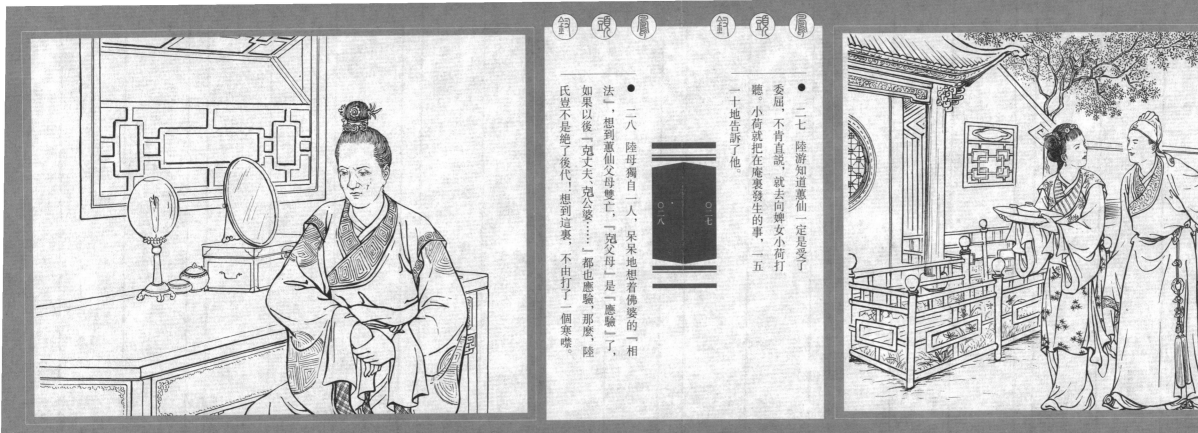

- 二七 陸游知道蕙仙一定是受了委屈，不肯直說，就去向婢女小荷打聽。小荷就把在庵裏發生的事，一五一十地告訴了他。

- 二八 陸母獨自一人，呆呆地想着佛婆的「相法」，想到蕙仙父母雙亡，「剋父母」是「應驗」了，如果以後「剋丈夫、剋公婆……」都也應驗，那麼，陸氏豈不是絕了後代！想到這裏，不由打了一個寒噤。

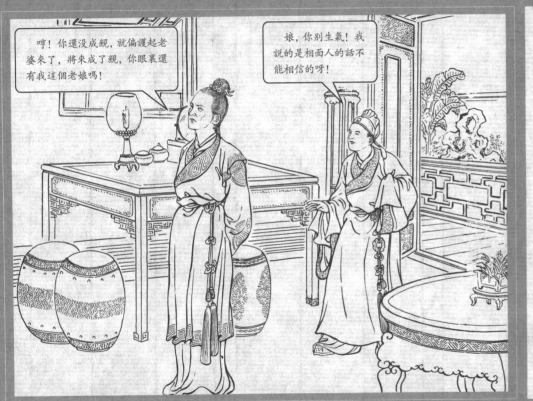

● 二九　陸母正在胡思亂想，陸游忽然闖了進來，勸母親千萬不能相信佛婆的鬼話。

● 三〇　陸母一聽陸游的話，不禁又氣又惱，狠狠地把兒子叱罵了一頓。

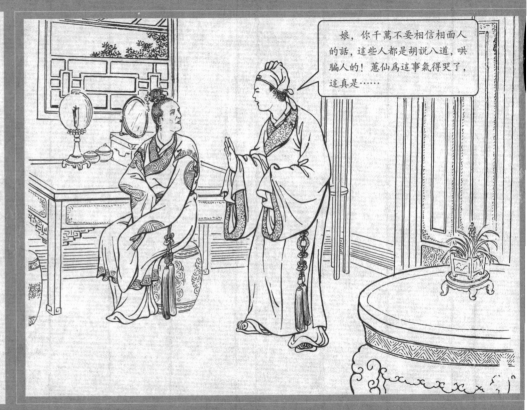

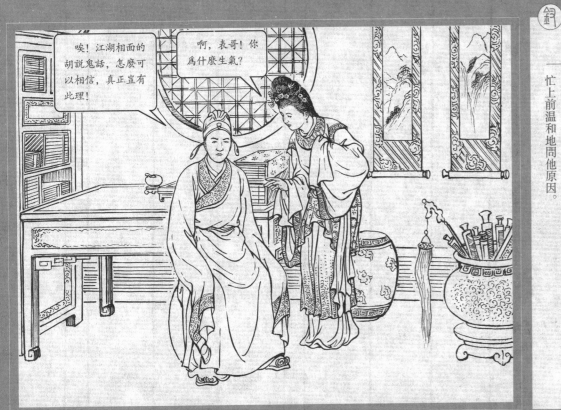

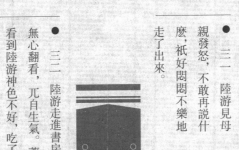

三一　陸游見母親發怒，不敢再說什麼，祇好悶悶不樂地走了出來。

三二　陸游走進書房裏，書也無心翻看，兀自生氣。蕙仙進來，看到陸游神色不好，吃了一驚，連忙上前溫和地問他原因。

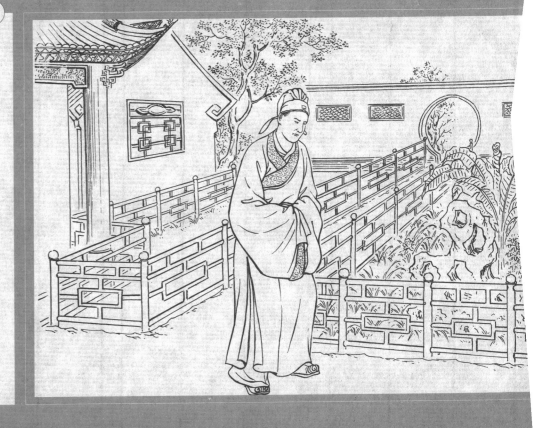

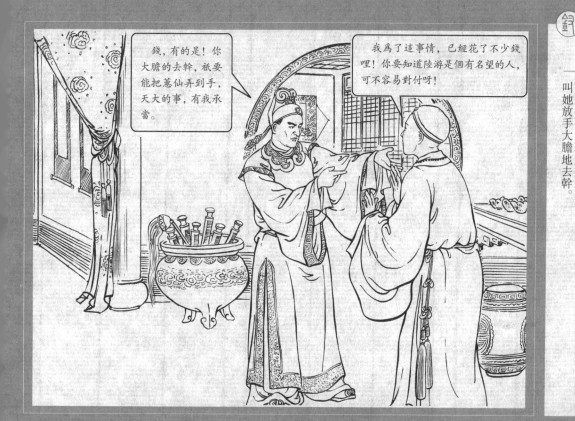

三三、陆游见蕙仙虽然含着笑脸和他说话，但眉眼之间掩盖不了她内心的忧虑，于是，他坚决地向蕙仙表示，他决不会因相面人的鬼话而动摇爱她的心。

三四、再说罗书玉在三天后到白衣庵来听消息，不空装出愁眉苦脸的样子，说出为难的情形，罗书玉马上拿出一百两银子交给不空，叫她放手大胆地去干。

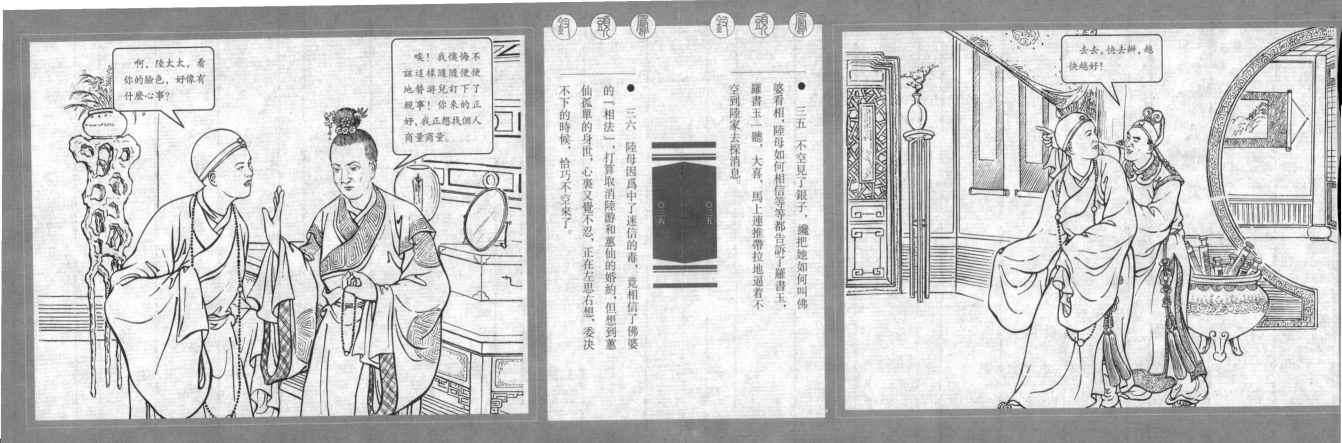

三五 不空見了銀子，纔把她如何叫佛婆看相，陸母如何相信等等都告訴了羅書玉，羅書玉一聽，大喜，馬上連推帶拉地着不空到陸家去探消息。

三六 陸母因爲中了迷信的毒，竟相信了佛婆的「相法」，打算取消陸游和蕙仙的婚約，但想到蕙仙孤單的身世，心裏又覺不忍，正在左思右想，委決不下的時候，恰巧不空來了。

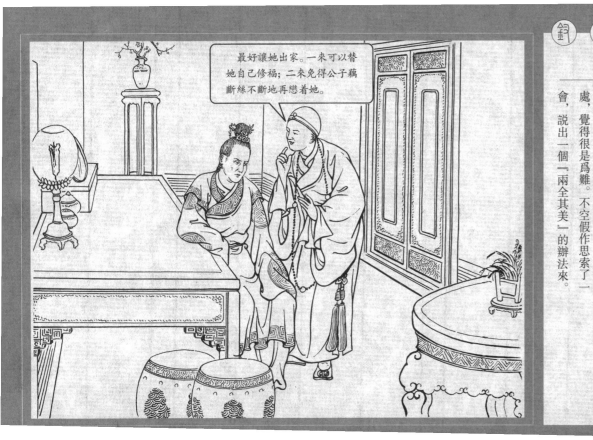
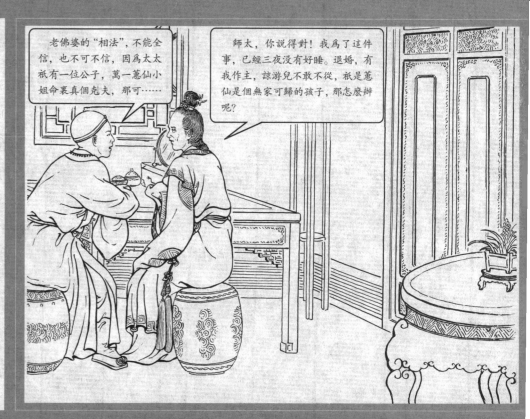

● 三七 陸母叫不空坐下，低聲把自己的心事告訴她。不空一聽，心裏暗自高興，面上卻講了一番迎合的話。這樣，陸母就有了主意——退婚。

● 三八 陸母想到退婚之後，蕙仙既不便再留在家裏，又沒有別的安身之處，覺得很是為難。不空假作思索了一會，說出一個『兩全其美』的辦法來。

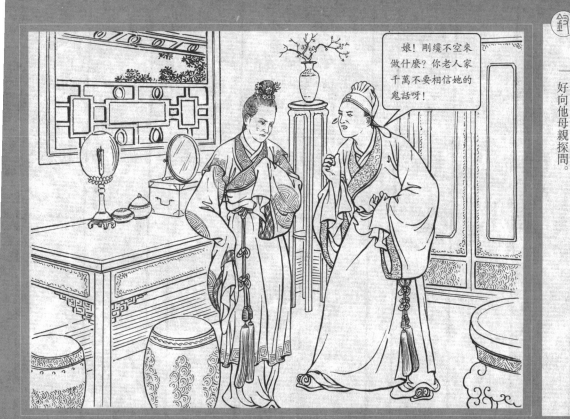

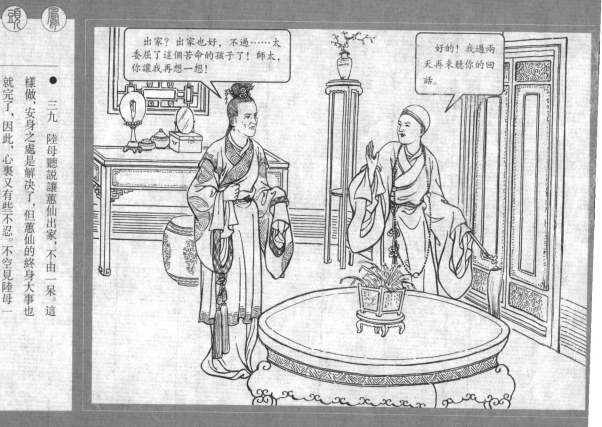

● 三九 陸母聽說讓蕙仙出家，不由一呆。這樣做，安身之處是解決了，但蕙仙的終身大事也就完了，因此，心裏又有些不忍。不空見陸母一時決定不了，祇好告辭。

● 四〇 自從「相面」的事情發生以後，陸游就懷疑不空從中搗鬼。今天聽說不空和他母親在房裏密談，他便闖了進來，一看不空不在，祇好向他母親探問。

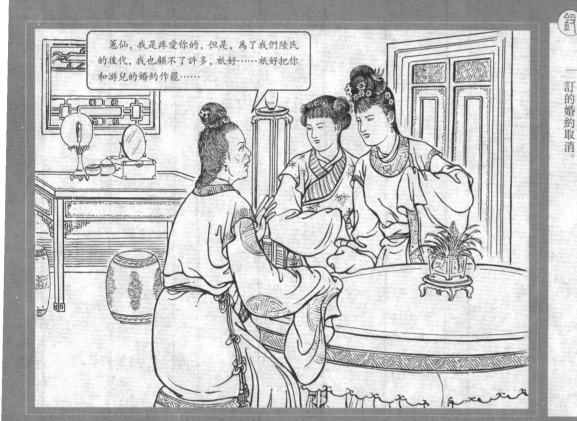

釵頭鳳 釵頭鳳

● 四一 陸母知道陸游是決不會同意她的主張的，因此，不肯把剛纔和不空所談的事情告訴他。陸游祇好快快地走開了。

● 四二 陸游一走，陸母馬上命婢女把蕙仙叫來，當面告訴蕙仙，說是為了陸家後代，不能不相信佛婆的「相法」，祇好把中秋晚上所訂的婚約取消。

○四一
○四二

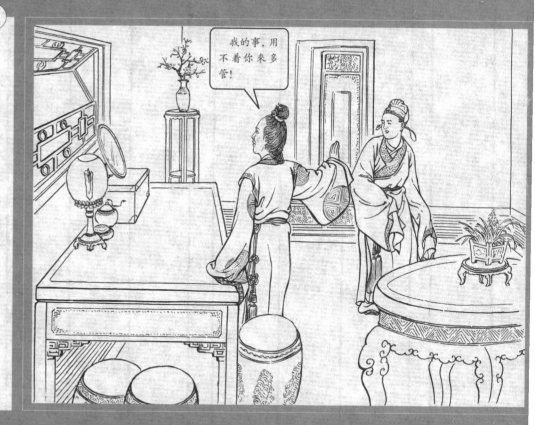

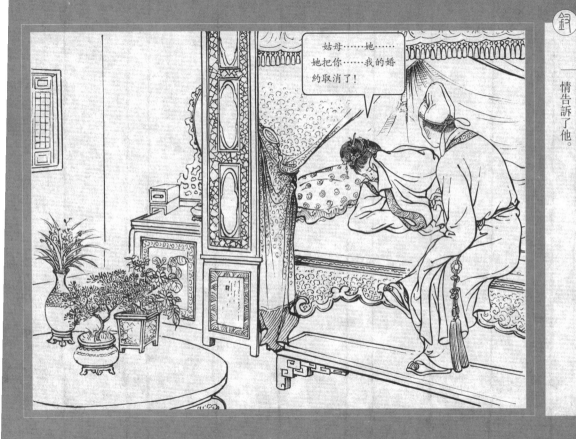

- 四三 蕙仙聽到「婚約作罷」這一句，好像有利箭刺進了心窩，立刻臉色慘白，暈了過去。婢女小荷連忙把蕙仙扶住。

- 四四 小荷扶蕙仙到房裏睡下，恰巧陸游進來，他以爲蕙仙身體不好，便坐在牀沿邊溫存地慰問。蕙仙見陸游這樣愛她，更加傷心，哽咽着把剛纔陸母退婚的事情告訴了他。

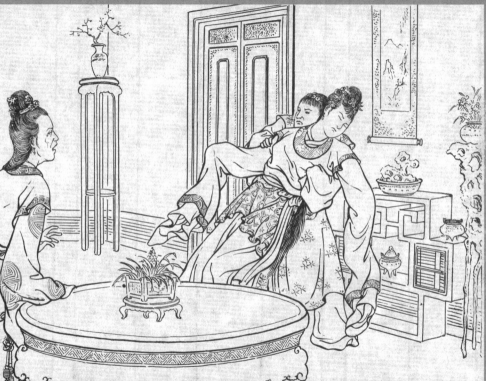

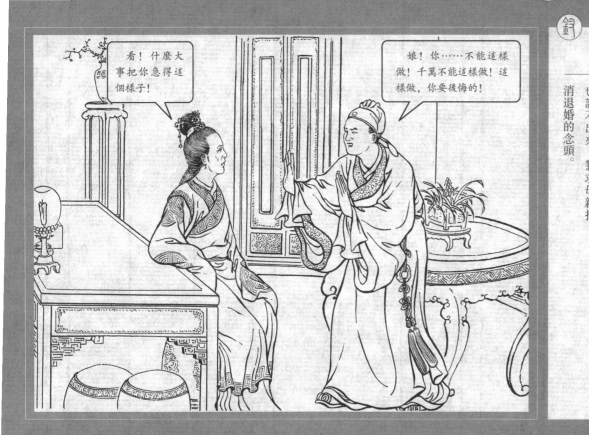

- 四五 陸游一聽，心裏像是被鐵錘重重地擊了一下，不敢相信。但這又是陸母親口對蕙仙説的，總不會有假。

- 四六 陸游跌跌撞撞地闖進陸母房裏，急得話也説不出來，懇求母親打消退婚的念頭。

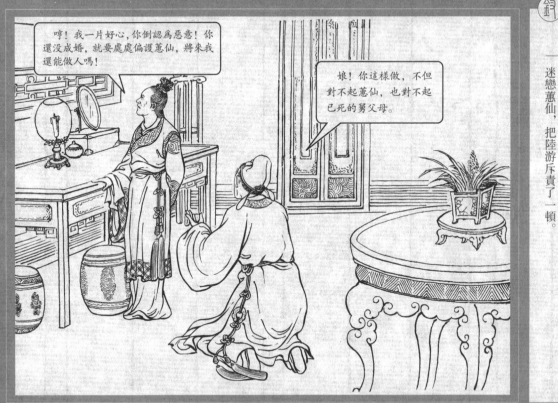

四七 陸母向陸游說明退婚的原因，要陸游順從她的主張，同意退婚。

四八 陸游聽母親語氣堅決，祇好跪下來，想以骨肉之情來感動母親。可是陸母性情固執，不但沒有回心轉意。反而認爲兒子迷戀蕙仙，把陸游斥責了一頓。

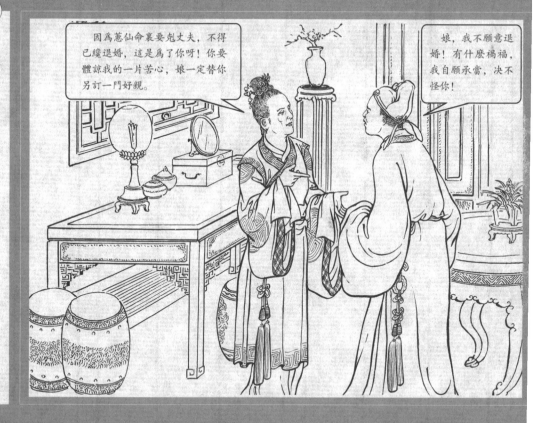

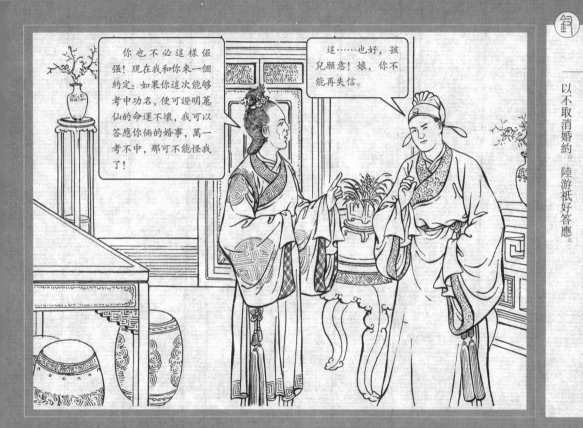

四九 陸游眼看懇求無用，滿肚子的怨憤，再也忍不住了，突然立起身來，恨恨地表示：今後決不另娶妻子。這句話，深深地刺痛陸母的心。

五〇 陸母沒想到兒子竟會這樣對她反抗。她想：如果兒子真的終身不娶妻子，豈不是陸氏仍然絕了後代！於是，馬上改變主意，要陸游依從她的條件，纔可以取消婚約。陸游祇好答應。

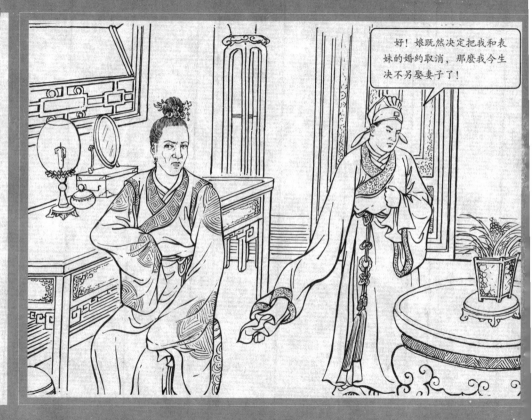

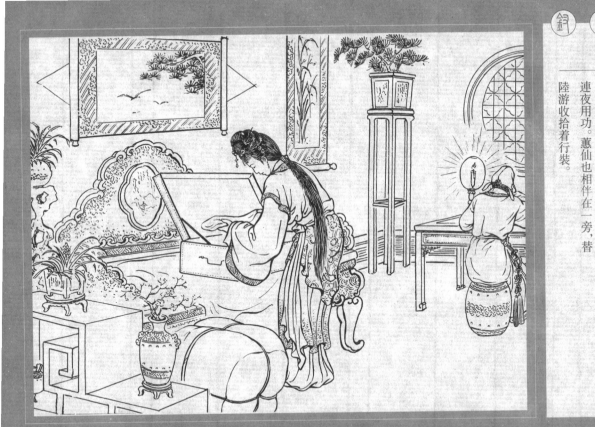

釵頭鳳 釵頭鳳

● 五一 陸游興冲冲地把他母親「打消退婚」的話告訴了蕙仙。蕙仙一聽，覺得陸游這樣和他母親爭論，擔心陸母會遷怒到她的身上，因此，她對婚事前途，並不怎樣樂觀。

● 五二 考期近了，陸游為了爭取功名——爭取婚姻成就，整日連夜用功。蕙仙也相伴在一旁，替陸游收拾着行裝。

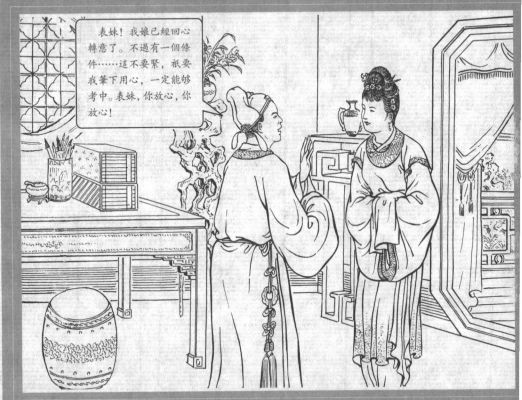

表妹！我娘已經回心轉意了。不過有一個條件……這不要緊，祇要我筆下用心，一定能够考中。表妹，你放心，你放心！

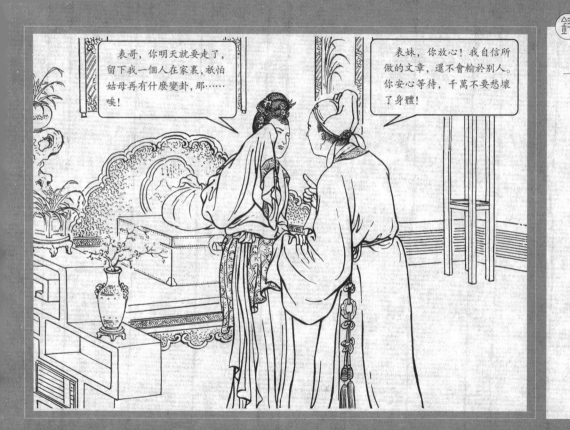

钗头凤 钗头凤 钗头凤

● 五三 陆游见蕙仙替他整理书籍,打点行李,忙个不停,他便放下书本,劝蕙仙休息。

● 五四 蕙仙想到陆游马上就要动身进京,丢下她一人在家,万一再有什么变故,有谁来庇护她呢?她不由地伤心起来。

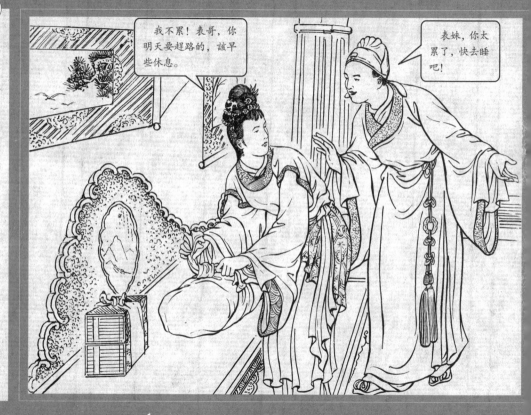

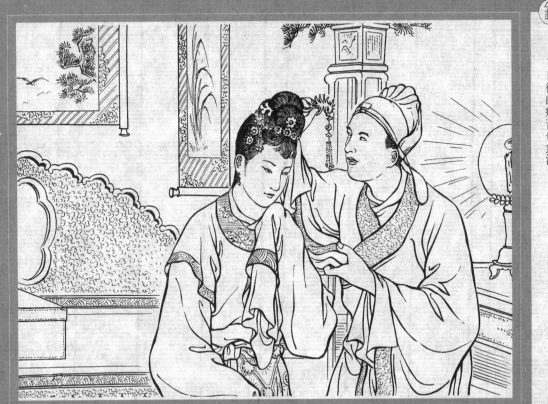

釵頭鳳　釵頭鳳

- 五五　陸游爲了表示對蕙仙的愛永久不變，拿出一枝『釵頭鳳』，送給蕙仙作爲信物。

○五五

- 五六　接着，陸游便把『釵頭鳳』親手替蕙仙插在鬢邊。這使蕙仙又喜又憂，喜的是：陸游對她堅定不移的愛情；憂的是：萬一婚事再生波折，那麼情愛愈厚，日後的痛苦也愈深。

○五六

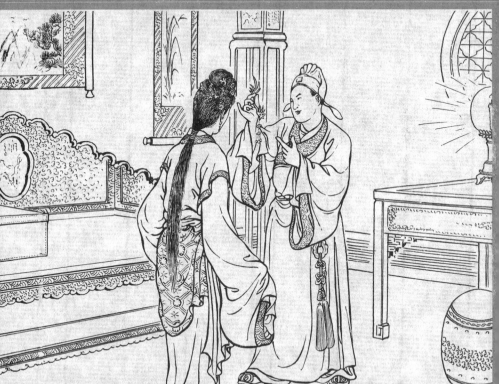

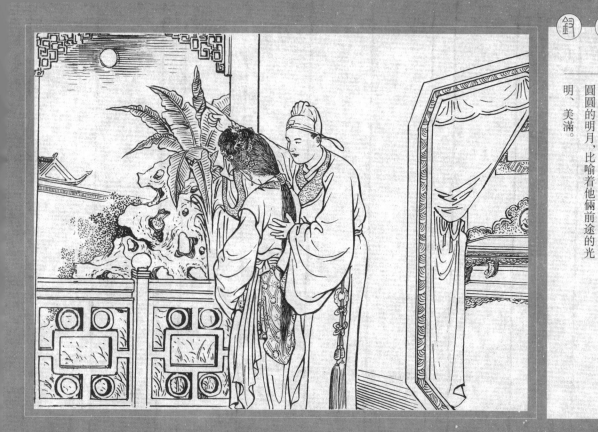

釵頭鳳 釵頭鳳

● 五七 蕙仙不能把內心的顧慮告訴陸游,免得他多一重牽掛。她把自己的耳環脫下一隻,送給陸游,留作紀念。

● 五八 他倆互贈信物,進一步堅定了兩人的情愛。陸游指着窗外圓圓的明月,比喻着他倆前途的光明、美滿。

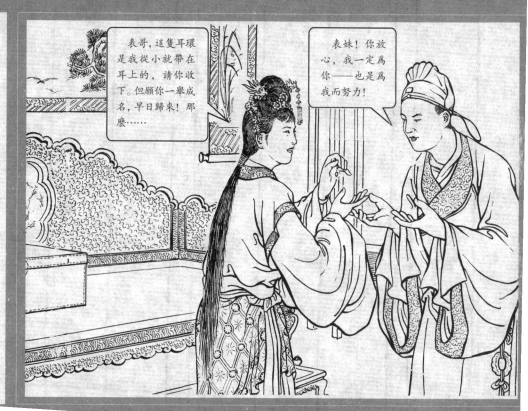

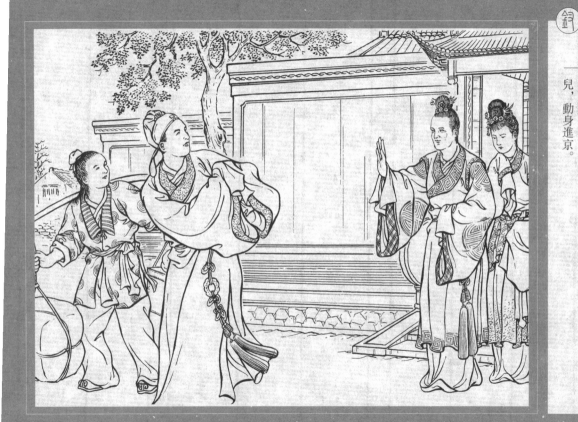

钗頭鳳 钗頭鳳

● 五九　他倆談談說說，誰都沒有睡意，兩人就這樣談到天明，還是談不完萬千離情。

● 六〇　第二天，陸游別了他的母親和表妹，帶着一個僮兒，動身進京。

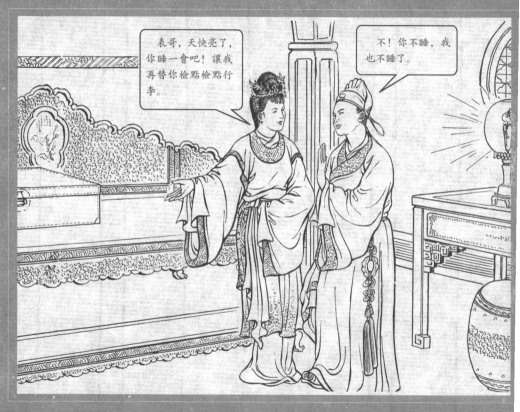

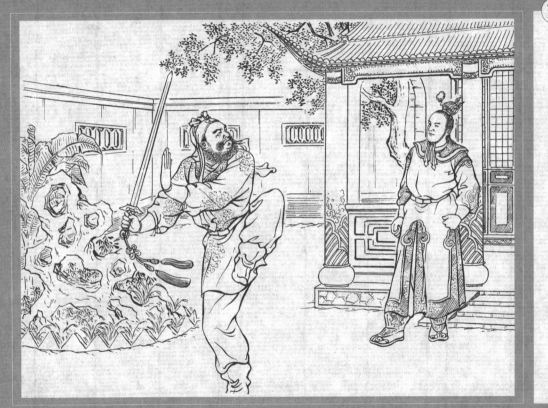

● 六一 出了城,陸游吩咐僮兒在前面長亭等候,他順便去探望一個朋友。

● 六二 這朋友叫宗士程,是宗澤的姪兒,原在宗澤部下,自汴京失守,宗澤為國犧牲,他就回家了。不久,他入贅山陰沈家,長住在他岳父家中。這天,他和一位從遠道來看望他的朋友盧英,在沈園練習擊劍。

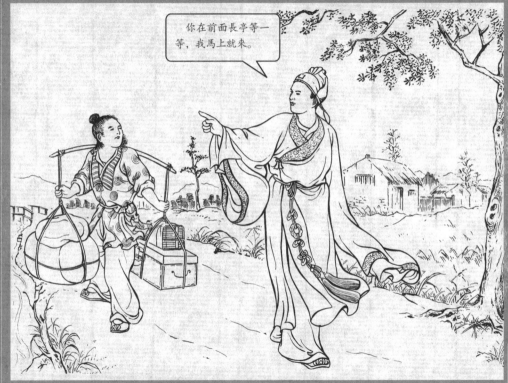

你在前面長亭等一等,我馬上就來。

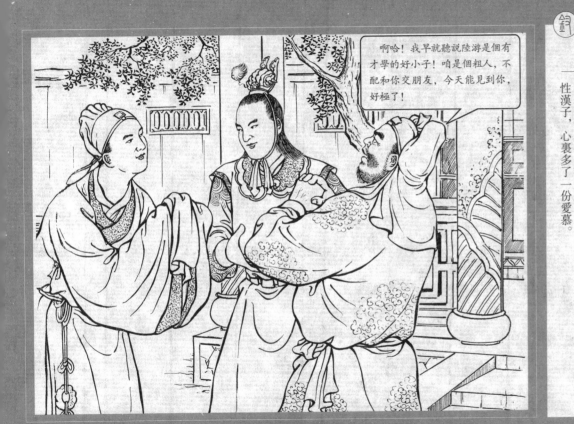

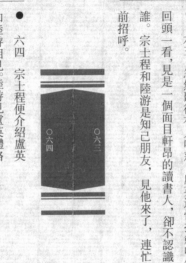

● 六三 忽然聽得有人喝彩，盧英連忙把劍收住，回頭一看，見是一個面目軒昂的讀書人，卻不認識是誰。宗士程和陸游是知己朋友，見他來了，連忙上前招呼。

● 六四 宗士程便介紹盧英和陸游相見。陸游見盧英體格魁梧，說話豪爽，知道是個血性漢子，心裏多了一份愛慕。

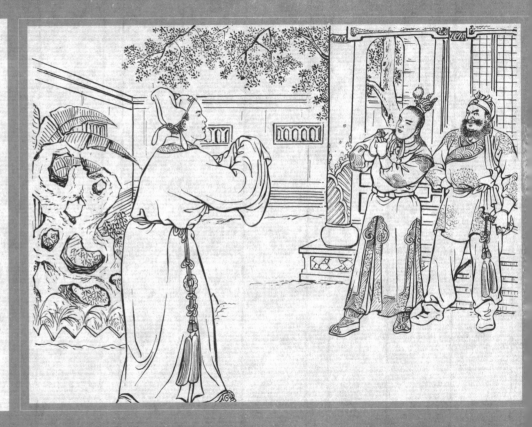

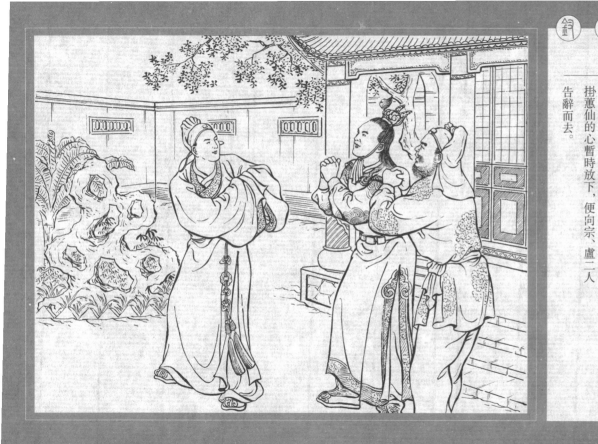

- 六五 宗士程聽說陸游是進京應考去的，就大不爲然。陸游把自己和蕙仙訂婚經過、被逼赴考等情形，都告訴了宗士程，并重託宗士程照顧蕙仙。

- 六六 宗士程對陸游的遭遇，非常同情，答應代爲照顧蕙仙。陸游纔把牽掛蕙仙的心暫時放下，便向宗、盧二人告辭而去。

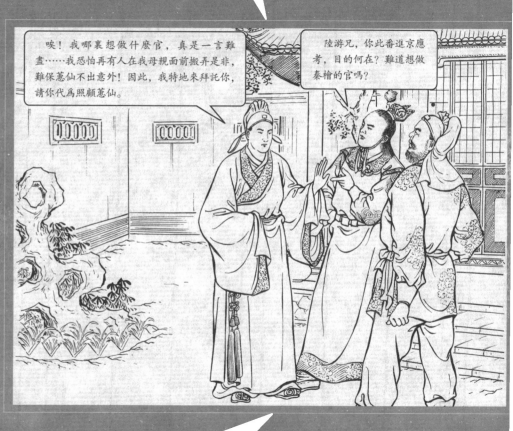

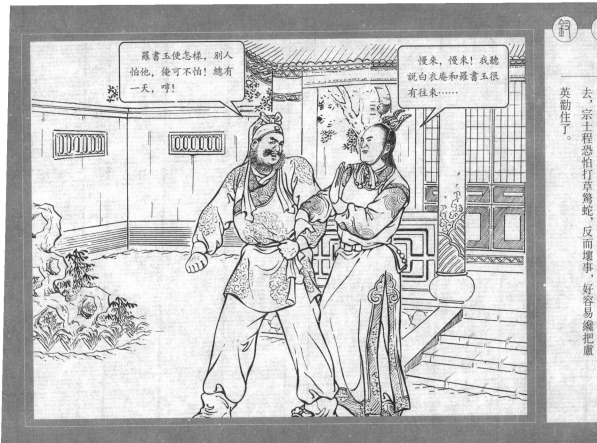
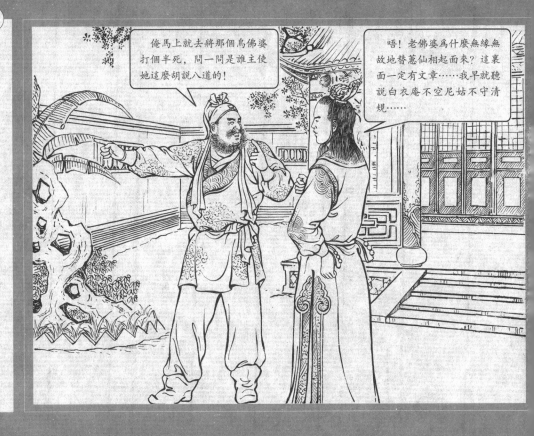

● 六七　陸游走後，宗士程越想越覺蹊蹺。平日眾人就對白衣庵有不少議論，佛婆替蕙仙看相，其中會不會另有原因？盧英早憋不住了，馬上要去問個究竟。

● 六八　宗士程是知道一些白衣庵內幕的，便告訴盧英，叫他不可魯莽。可是盧英硬是不服氣，嚷着要去，宗士程恐怕打草驚蛇，反而壞事，好容易纔把盧英勸住了。

釵頭鳳　釵頭鳳　釵頭鳳

● 六九．這邊，羅書玉正在白衣庵向不空探聽消息。不空把陸母打消退婚，以及陸游進京趕考的事告訴他，他卻滿不在乎，眼珠一轉，馬上想出一個主意。

● 七〇．羅書玉馬上寫信給秦檜，要秦檜指使主考官，把陸游榜上除名。這樣，可以達到他狂妄、無恥的目的。

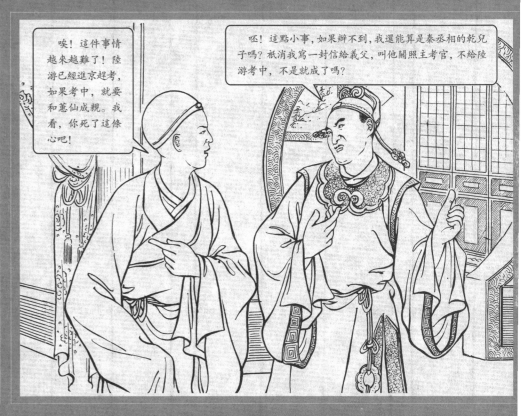

唉！這件事情越來越難了！陸游已經進京趕考，如果考中，就要和蕙仙成親。我看，你死了這條心吧！

呸！這點小事，如果辦不到，我還能算是秦丞相的乾兒子嗎？祇消我寫一封信給義父，叫他關照主考官，不給陸游考中，不是就成了嗎？

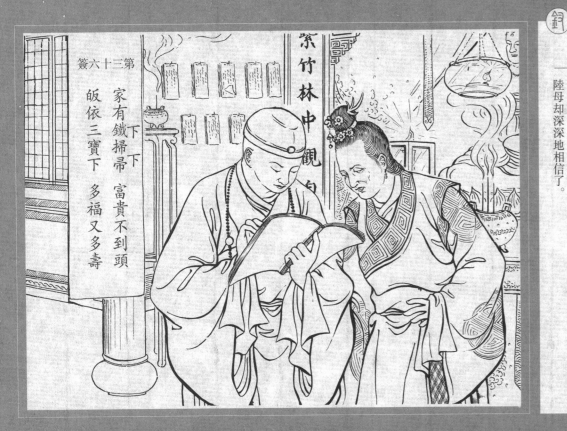

第三十六簽

簽竹林中觀自在

下下
家有鐵掃帚　富貴不到頭
皈依三寶下　多福又多壽

籤頭鳳　籤頭鳳

● 七一 再說陸母雖然暫時答應了保留婚約，但終是不放心蕙仙的命運，在不空慫恿之下，又到白衣庵求籤。以泥塑木雕的偶像來決定蕙仙的「命運」，這是陸母的無知，也是蕙仙的不幸。

● 七二 不空拿出『籤詩』簿，找到對應的那一條『籤詩』，加油加醬地詳解給陸母聽。『籤詩』上寫的，都是些胡說八道，一竅不通的東西，可是陸母却深深地相信了。

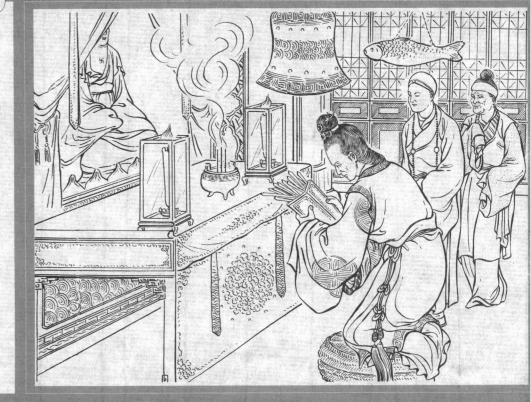

● 七三 佛婆聽到「簽詩」上說的和她的「相法」有些相符，就得意洋洋地自誇了一番，不空又乘機進讒。相法、簽詩、後代、出家⋯⋯這一連串的問題在陸母的腦海裏打轉，最後，她決定要蕙仙去出家。

● 七四 自從陸游離家之後，蕙仙除了早晚到陸母房裏問安外，平時不大走動。她感到寂寞的時候，便看看書，或者在院子裏掃掃落花。

陸太太，你祇有強迫蕙仙小姐出家，纔能保住你闔家平安。

釵頭鳳 釵頭鳳

● 七五 這天，蕙仙正在院子裏掃落花，忽然陸母進來，要蕙仙跟她一起到白衣庵去燒香。蕙仙恐怕又惹出事來，婉言拒絕了。

● 七六 陸母見蕙仙不肯同去，有些生氣，硬是一把拖了她就往外走。

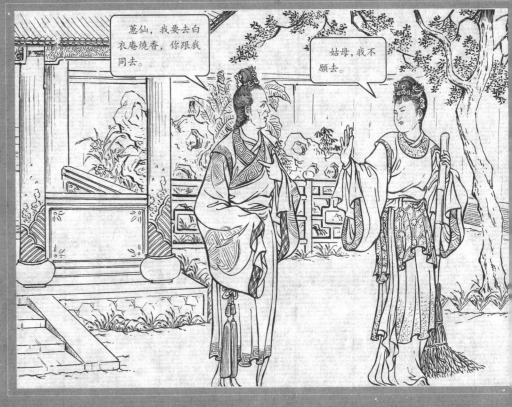

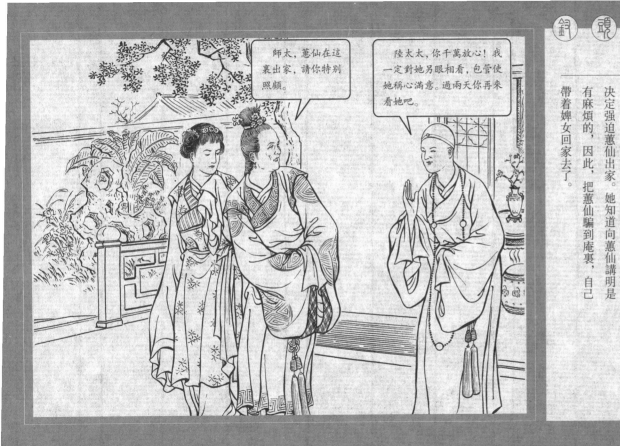

七七 到了白衣庵，不空對陸母努一努嘴，陸母會意，便叫蕙仙等著，她和不空上大殿燒香。蕙仙本來就不願燒什麼香，這樣，倒合了她的心意。

七八 原來陸母早就和不空商量好了，決定強迫蕙仙出家。她知道蕙仙向有麻煩的，因此，把蕙仙騙到庵裏，自己帶著婢女回家去了。

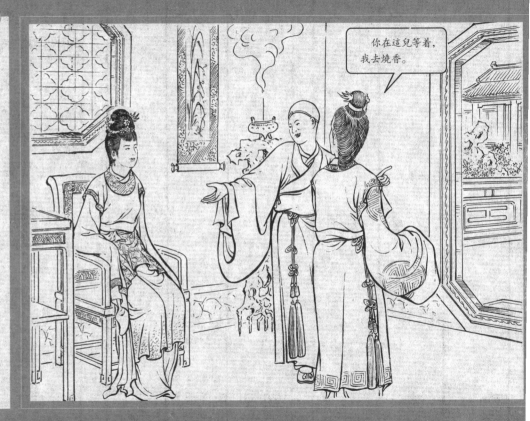

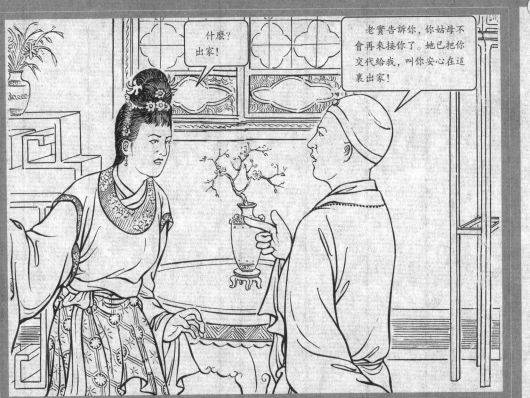

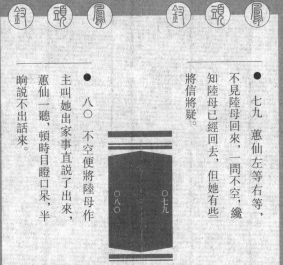

- 七九 蕙仙左等右等，不見陸母回來，一問不空，纔知陸母已經回去，但她有些將信將疑。

- 八〇 不空便將陸母作主叫她出家事直説了出來，蕙仙一聽，頓時目瞪口呆，半响説不出話來。

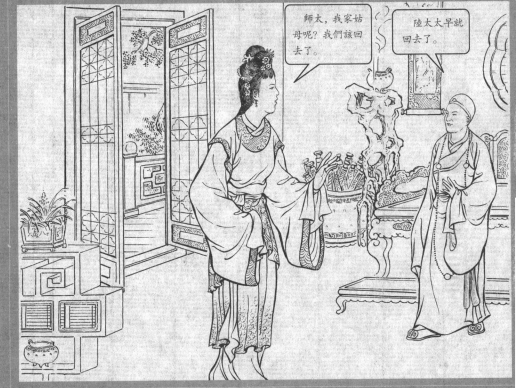

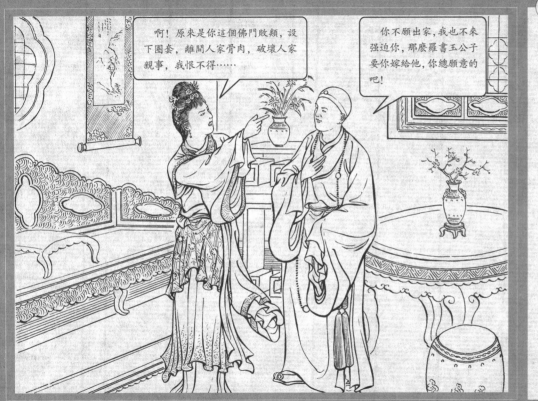
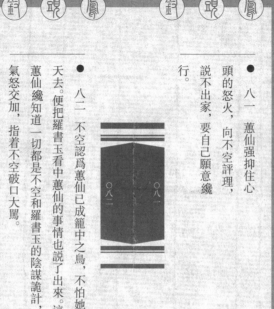

● 八一 蕙仙强抑住心頭的怒火，向不空評理，說不出家，要自己願意纔行。

● 八二 不空認爲蕙仙已成籠中之鳥，不怕她飛上天去。便把羅書玉看中蕙仙的事情也說了出來。這時，蕙仙纔知道一切都是不空和羅書玉的陰謀詭計，一時氣怒交加，指着不空破口大罵。

釵頭鳳 釵頭鳳

● 八三　不空不願和蕙仙多說，把蕙仙禁閉在僻静的雲房裏，又叫佛婆看著，生怕她一時想不開尋了短見。

○八三

○八四

● 八四　再說那羅書玉天天來白衣庵，專等不空的消息。這天，他聽說已經把蕙仙騙到庵裏來了。不由地心花怒放。

八五 羅書玉三步併作二步急急走進雲房，賊形賊狀地向着蕙仙打躬作揖。蕙仙也不去睬他，祇是在肚裏盤算如何對付他的辦法。

八六 蕙仙知道此時此地怕也無用，她便鎮靜了一下，把她自己的身份說了出來，意圖使羅書玉有所顧忌。不料羅書玉一聲冷笑，他不但毫不顧忌，反以他的惡勢力來嚇唬蕙仙。

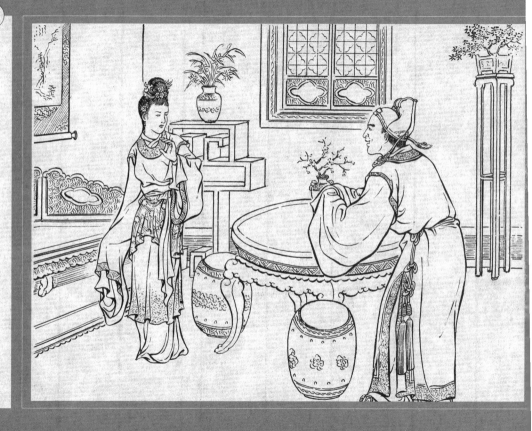

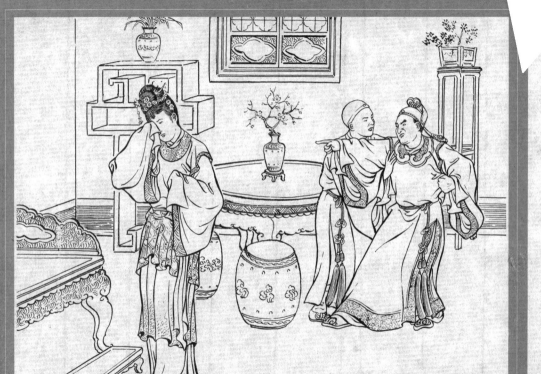

- 八七 羅書玉一面說着，一面將身體挨近蕙仙，意圖侮辱。蕙仙又忿又急，一時也不知從哪裏來的勇氣，把手一撩，「啪」的一聲，羅書玉的臉上挨了一記清脆的耳光。

- 八八 羅書玉被打，暴跳如雷，惡狠狠地要用武力對付蕙仙。不空在房外聽得明白，恐怕鬧出人命，連忙跑進來，連拖帶拉地把羅書玉勸出去了。

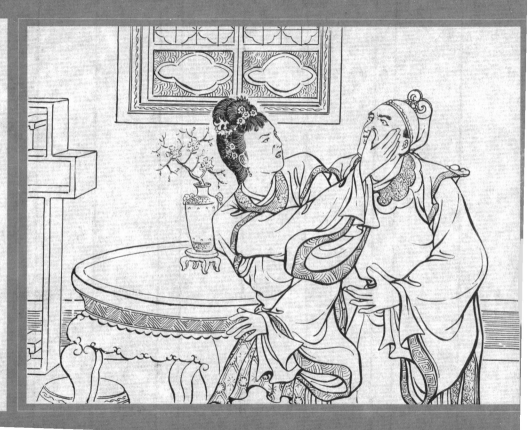

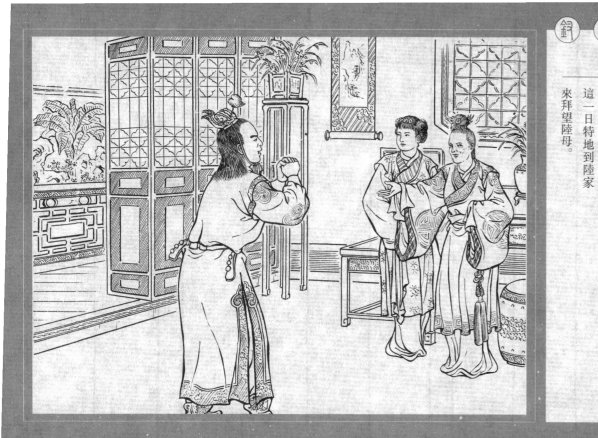

八九 不空把羅書玉拖到她自己的雲房裏,勸羅書玉暫時忍耐,早晚終要使惠仙順從的。

九〇 再說宗士程受了陸游之託,這一日特地到陸家來拜望陸母。

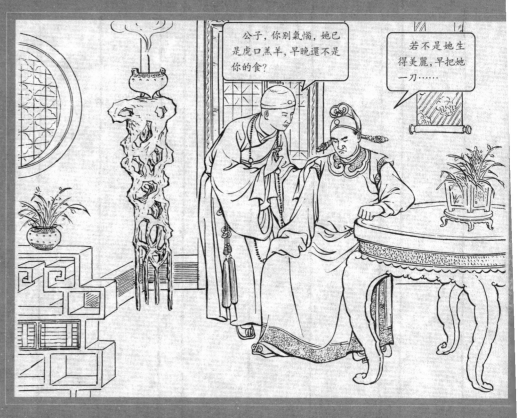

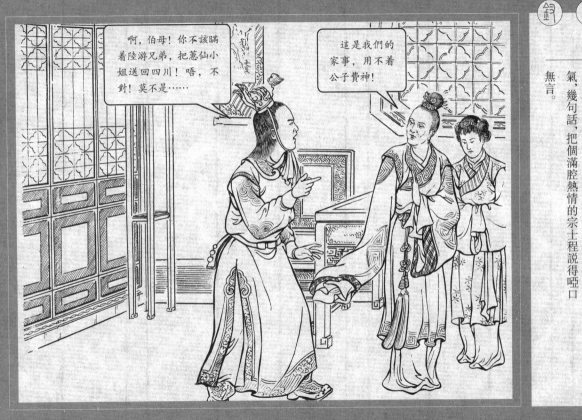

● 九一 宗士程找了個藉口,想探探蕙仙的近況。不料陸母冷冷地回答說:蕙仙已經回四川老家了。

● 九二 宗士程信以爲真,不由着急起來。陸母見宗士程竟敢干涉她家事,心裏有些生氣,幾句話,把個滿腔熱情的宗士程說得啞口無言。

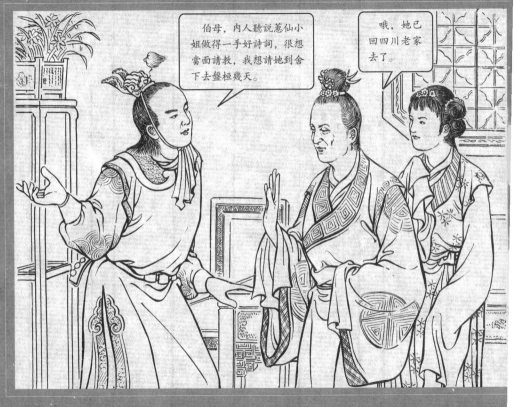

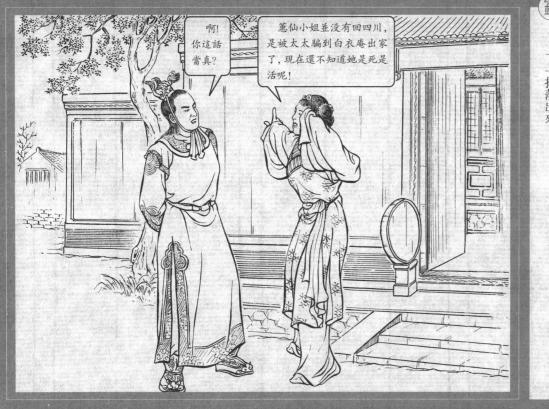

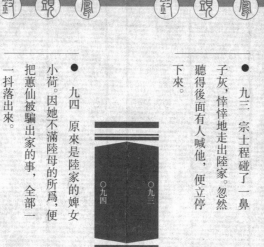

釵頭鳳　釵頭鳳

- 九三　宗士程碰了一鼻子灰，悻悻地走出陸家。忽然聽得後面有人喊他，便立停下來。

- 九四　原來是陸家的婢女小荷。因她不滿陸母的所爲，便把蕙仙被騙出家的事，全部一一抖落出來。

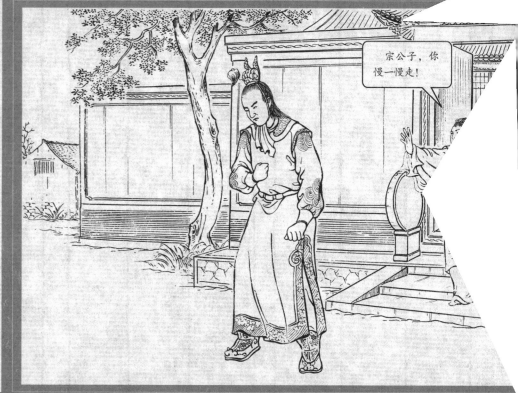

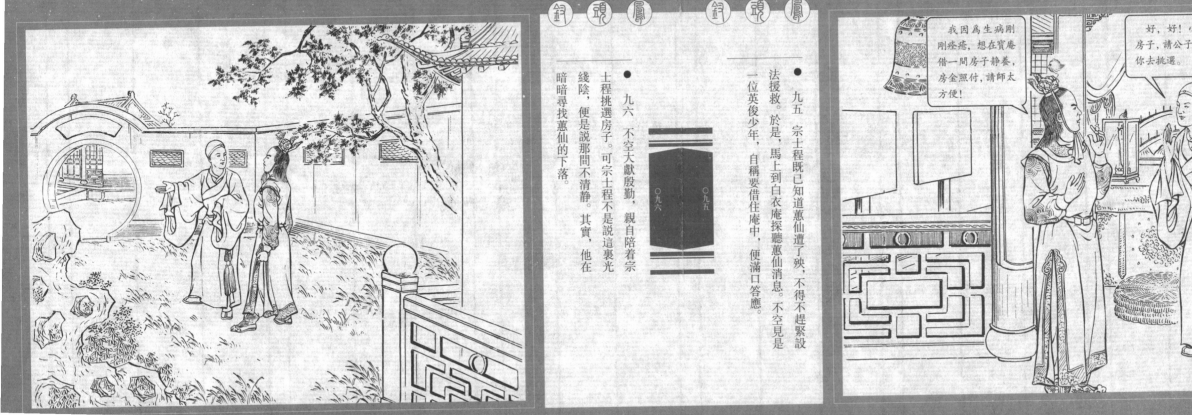

- 九五 宗士程既已知道蕙仙遭了殃，不得不趕緊設法援救。於是，馬上到白衣庵探聽蕙仙消息。不空見是一位英俊少年，自稱要借住庵中，便滿口答應。

- 九六 不空大獻殷勤，親自陪著宗士程挑選房子。可宗士程不是說這裏光綫陰，便是說那間不清靜。其實，他在暗暗尋找蕙仙的下落。

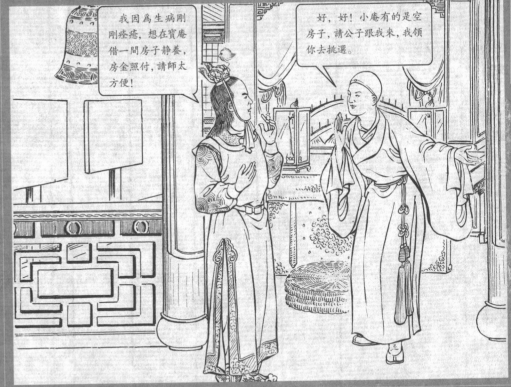

我因為生病剛剛痊癒，想在寶庵借一間房子靜養，房金照付，請師太方便！

好，好！小庵有的是空房子，請公子跟我來，我領你去挑選。

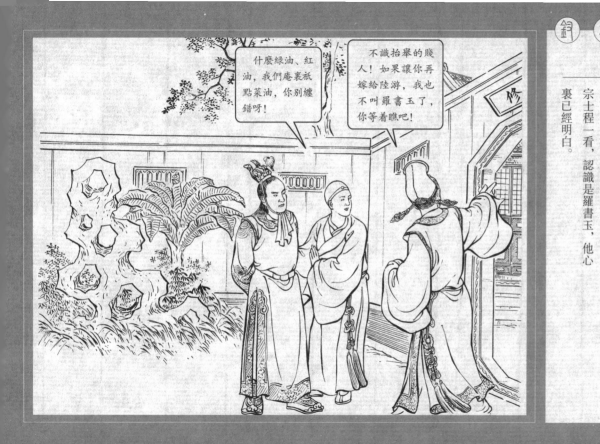
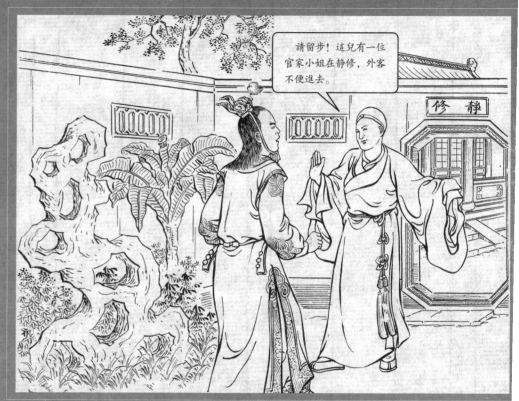

● 九七 整個白衣庵差不多都走遍了，可是沒有看到蕙仙的蹤跡。最後，走到一處非常冷落的地方，宗士程正想跨進去，卻被不空攔住了。

● 九八 正在這時，忽見一個少年氣呼呼地邊罵邊從裏面跑出來。宗士程一看，認識是羅書玉，他心裏已經明白。

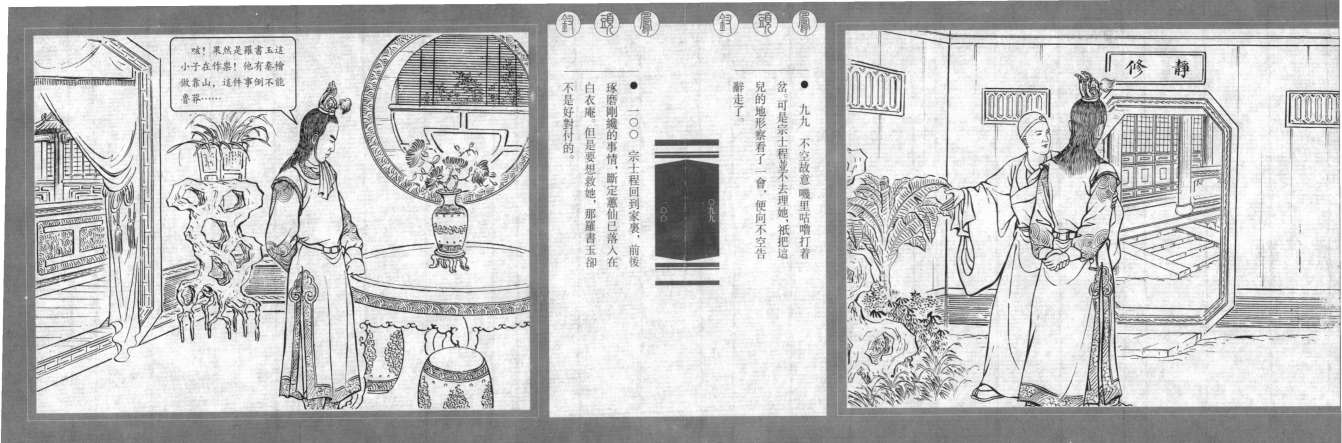

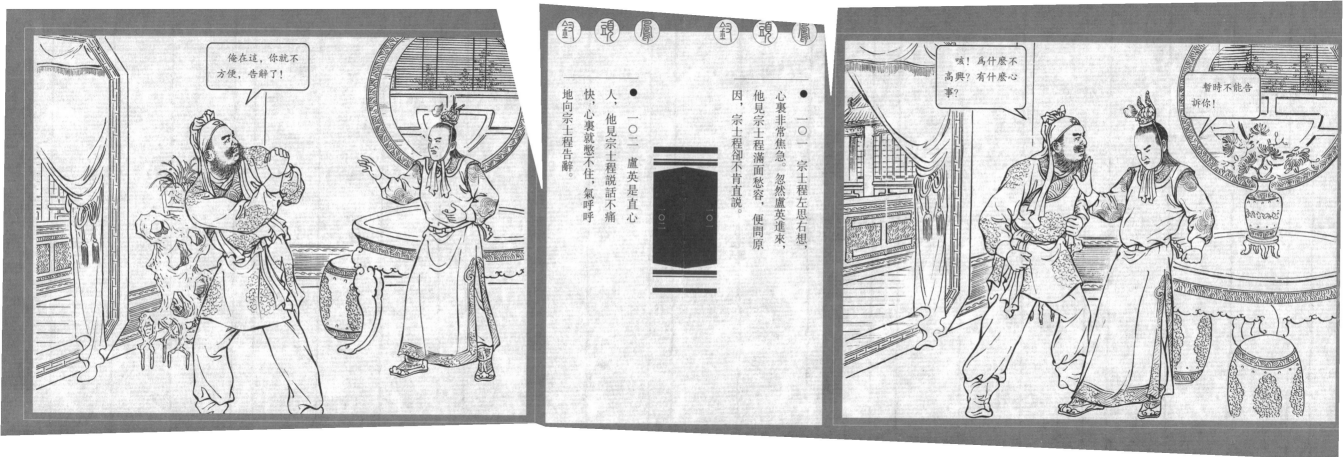

一○一 宗士程左思右想,心裏非常焦急。忽然盧英進來,他見宗士程滿面愁容,便問原因,宗士程卻不肯直說。

一○二 盧英是直心人,他見宗士程說話不痛快,心裏就憋不住,氣呼呼地向宗士程告辭。

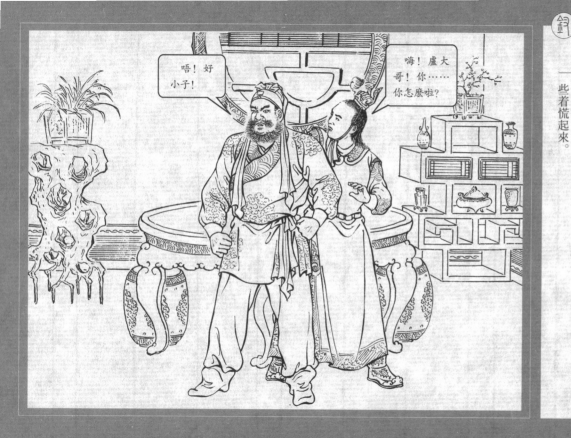

● 一○三 宗士程無奈，祇好把蕙仙被騙出家，還有在白衣庵看到的情形，統統告訴了盧英。

● 一○四 盧英聽了，突然圓瞪兩眼，把牙齒咬得咯咯有聲，像一座石碑一樣地呆立着動也不動。宗士程看到他這個樣子，倒有此着慌起來。

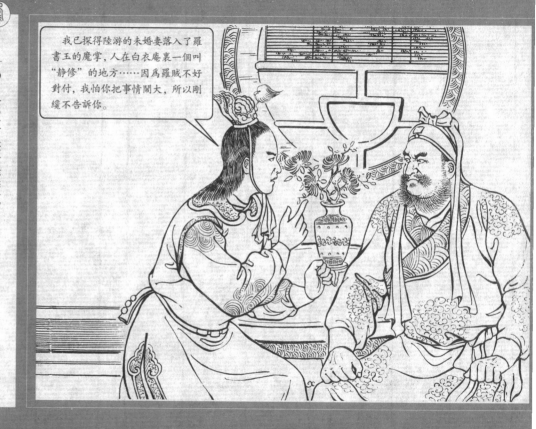

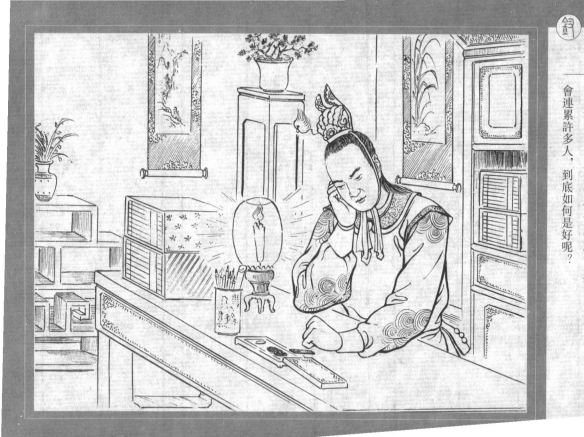

● 一〇五 宗士程知道盧英性如烈火，說做就做，恐怕他把事情鬧大，再三勸他忍耐。可是盧英忽然變得滿不在乎的神情，自顧去睡覺了。

● 一〇六 宗士程哪能不急，他祇是苦於沒有好的辦法。羅書玉在當地勢力很大，稍有不慎，不但救不了蕙仙，反而會連累許多人，到底如何是好呢？

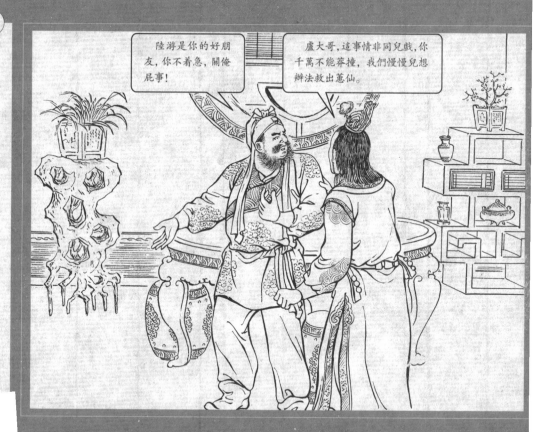

陸游是你的好朋友，你不着急，關俺屁事！

盧大哥，這事情非同兒戲，你千萬不能莽撞，我們慢慢兒想辦法救出蕙仙。

釵頭鳳

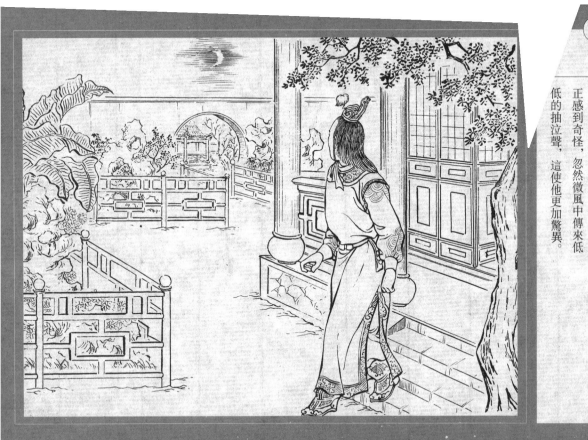

- 一〇七 轉眼幾天過去。這一日，宗士程還在焦思苦慮想辦法。忽然聽得輕輕的敲門聲，他想：「深更半夜，是誰敲門呢！」問了一聲，又沒人答應。

- 一〇八 他開門出來，藉着月色四面一望，哪裏有什麼人。正感到奇怪，忽然微風中傳來低低的抽泣聲，這使他更加驚異。

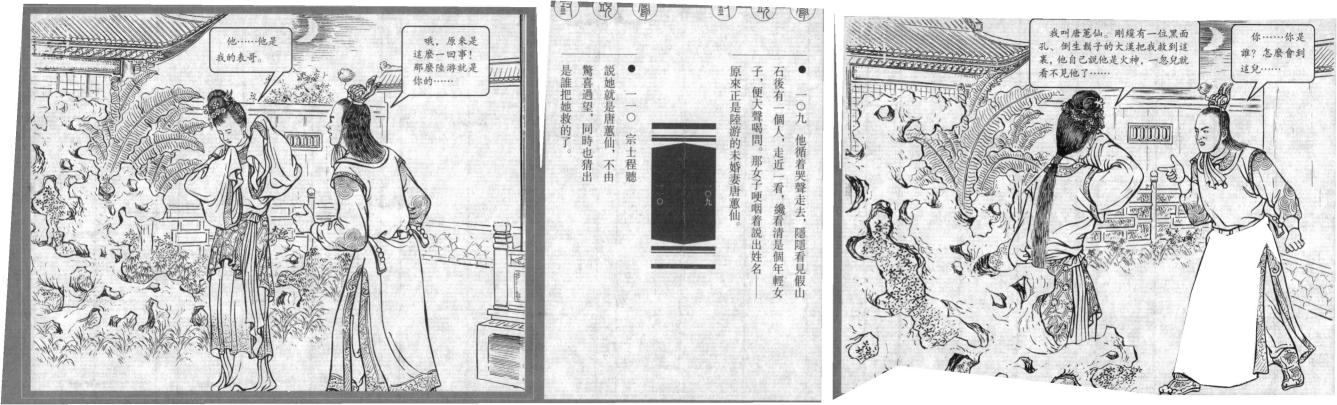

一〇九 他循着哭聲走去，隱隱看見假山石後有一個人，走近一看，纔看清是個年輕女子，便大聲喝問。那女子哽咽着說出姓名——原來正是陸游的未婚妻唐蕙仙。

一一〇 宗士程聽說她就是唐蕙仙，不由驚喜過望，同時也猜出是誰把她救的了。

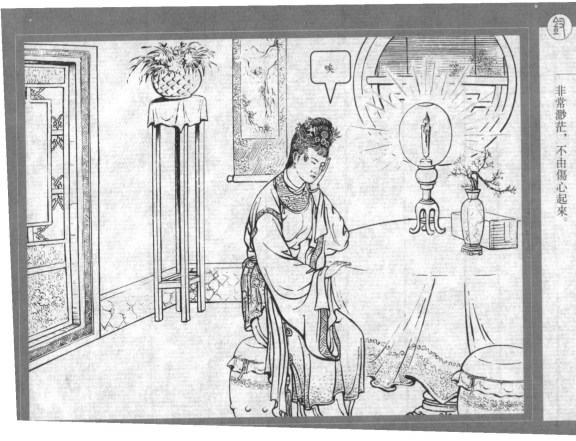

釵頭鳳 釵頭鳳

- 一二一 宗士程把他和陸游的交情告訴蕙仙,蕙仙非常感激,馬上改變稱呼,並向宗士程道謝。

- 一二二 當夜,蕙仙就住在沈園。她默默地想起自己不幸的遭遇,眼前雖已脫離虎口,但想到陸母固執的性情,覺得婚姻前途,仍然非常渺茫,不由傷心起來。

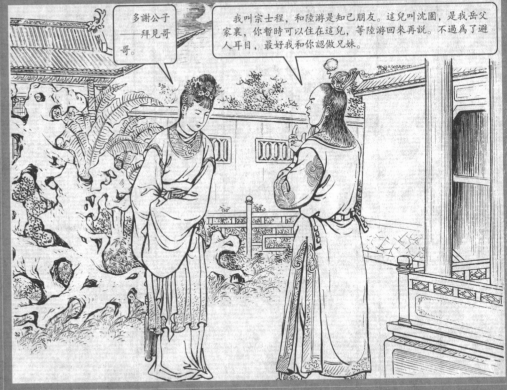

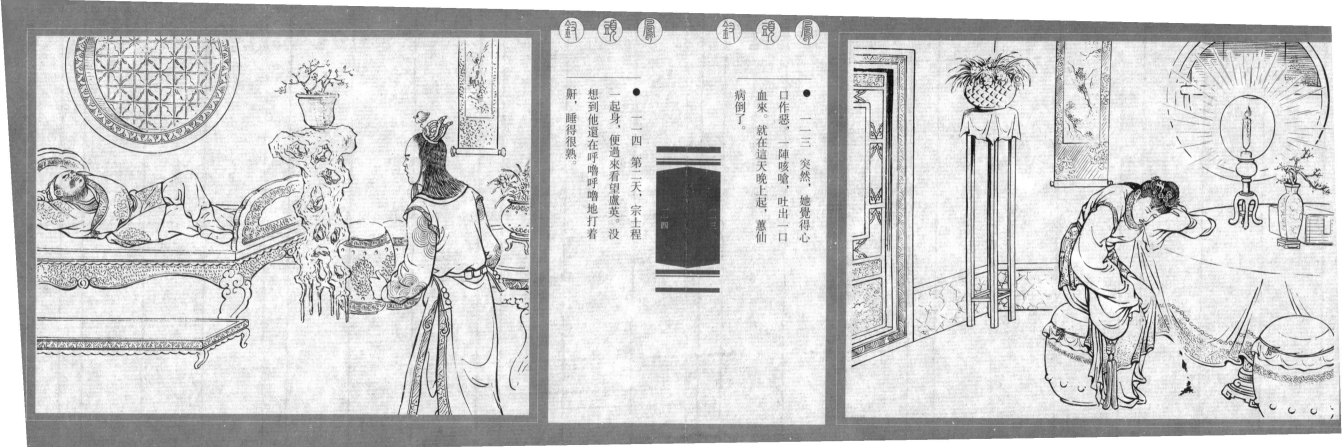

- 一二三 突然,她覺得心口作惡,一陣咳嗆,吐出一口血來。就在這天晚上起,蕙仙病倒了。

- 一二四 第二天,宗士程一起身,便過來看望盧英。沒想到他還在呼嚕呼嚕地打着鼾,睡得很熟。

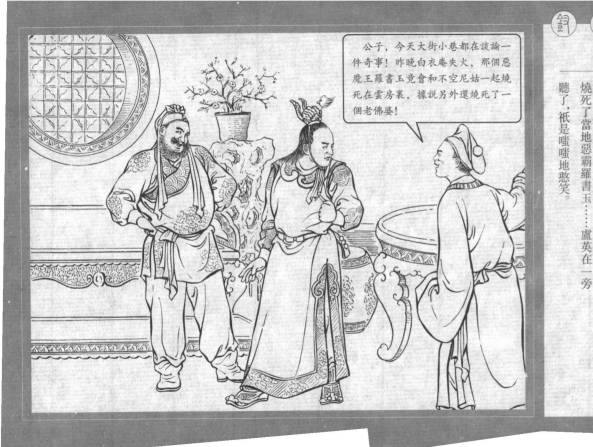
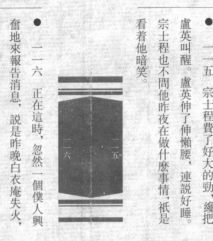

一一五 宗士程費了好大的勁，纔把盧英叫醒。盧英伸了伸懶腰，連說好睡。宗士程也不問他昨夜在做什麽事情，祇是看着他暗笑。

一一六 正在這時，忽然一個僕人興奮地來報告消息，說是昨晚白衣庵失火，燒死了當地惡霸羅書玉……盧英在一旁聽了，祇是嗤嗤地憨笑。

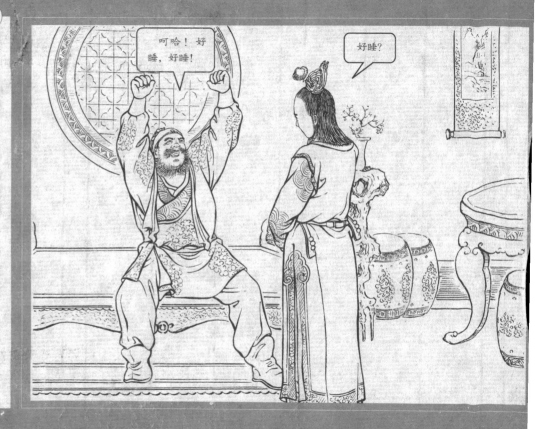

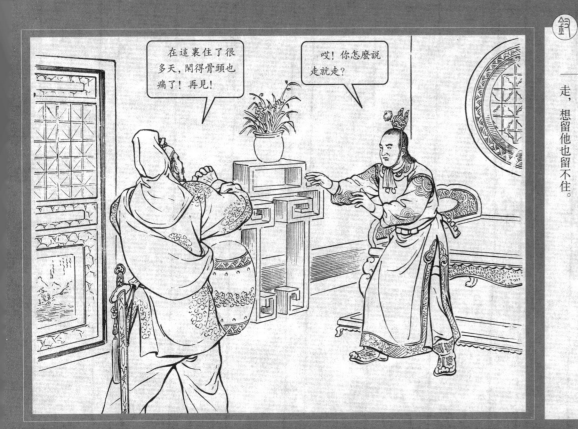

● 一二七 僕人走開以後，宗士程纔把大拇指一豎，拍着盧英的肩膀，連稱痛快。接着，兩人就是一陣大笑。原來白衣庵失火的事情，正是盧英幹的。

● 一二八 盧英在沈園雖然住了不多幾天，卻幹了件痛快的事，覺得心滿意足，便向宗士程辭行。他說走就走，想留他也留不住。

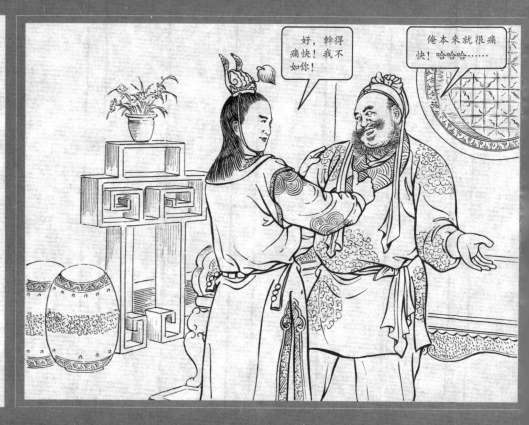

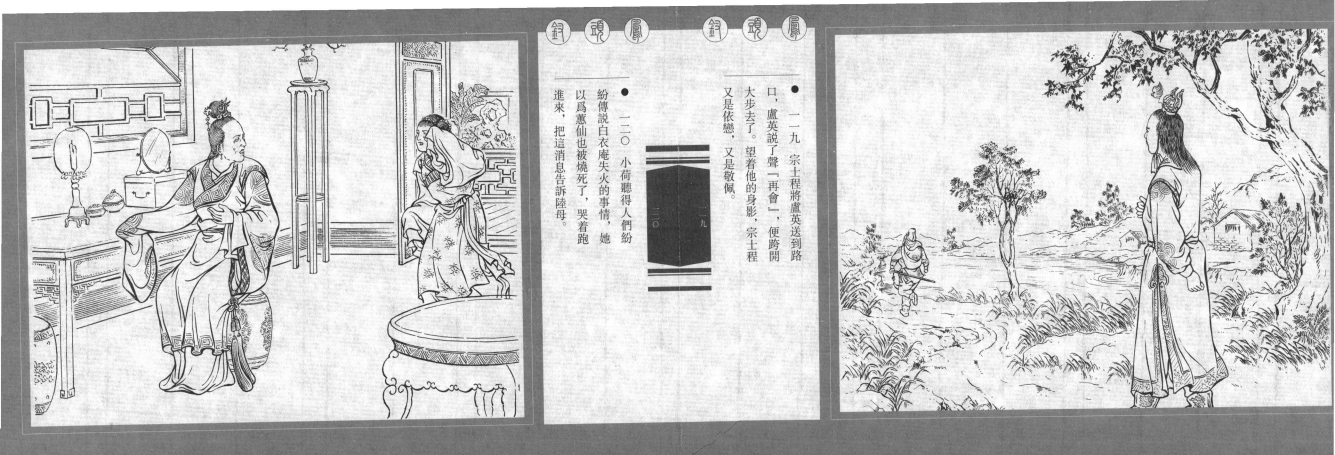

一一九 宗士程將盧英送到路口,盧英說了聲「再會」,便跨開大步去了。望着他的身影,宗士程又是依戀,又是敬佩。

一二○ 小荷聽得人們紛紛傳說白衣庵失火的事情,她以為蕙仙也被燒死了,哭着跑進來,把這消息告訴陸母。

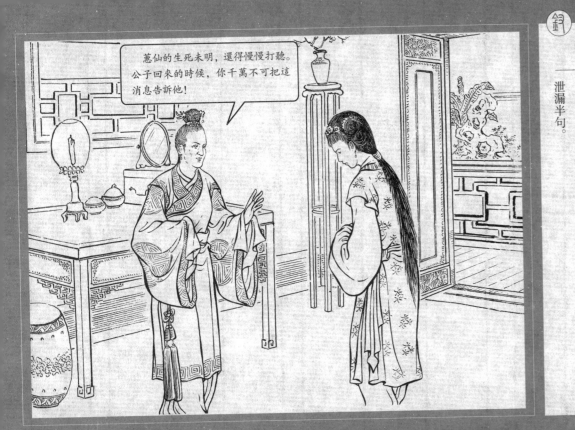

一二一 陆母听到这个消息,也禁不住老泪直流。她虽然为蕙仙的「死」而感到悲切,但是终还认为是蕙仙自己「命苦」所造成的结果。

一二二 陆母唯恐陆游回来的时候,听到这个消息,会发生意外,便叮嘱小荷,不许泄漏半句。

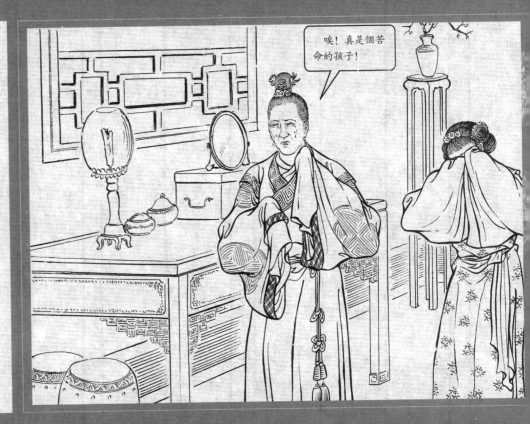

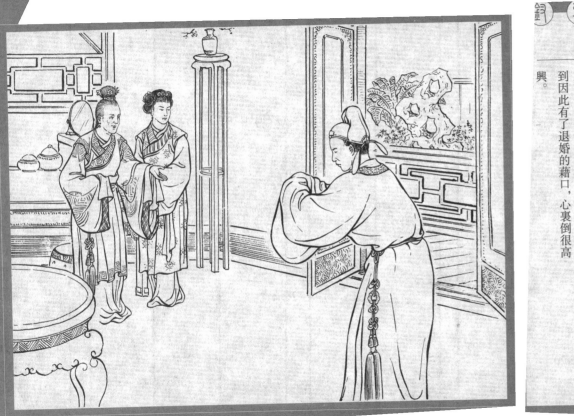

- 一二三 却說陸游進京應考,本來可以中第一名,孰料主考官受了秦檜指使,結果却名落孫山。陸游對於功名倒不在乎,掛心的祇是婚約,因此他心情沉重,怏怏地歸來。

- 一二四 陸母見兒子回來,知道他沒有考中,免不了責怪幾句,但想到因此有了退婚的藉口,心裏倒很高興。

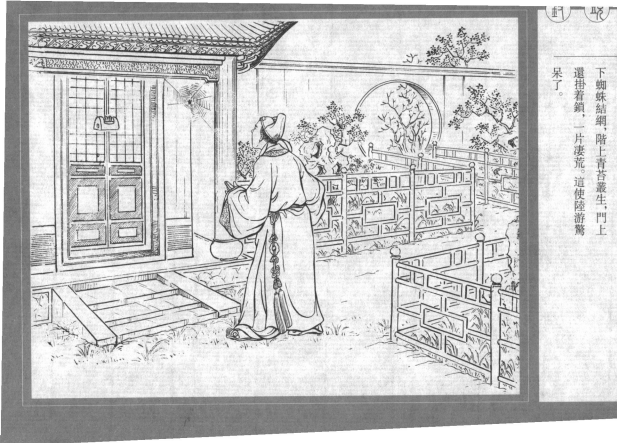

- 一二五 陸游見過了母親，馬上三腳兩步，急急地去看望蕙仙。

- 一二六 陸游跑過去，祇見簷下蜘蛛結網，階上青苔叢生，門上還掛着鎖，一片淒荒。這使陸游驚呆了。

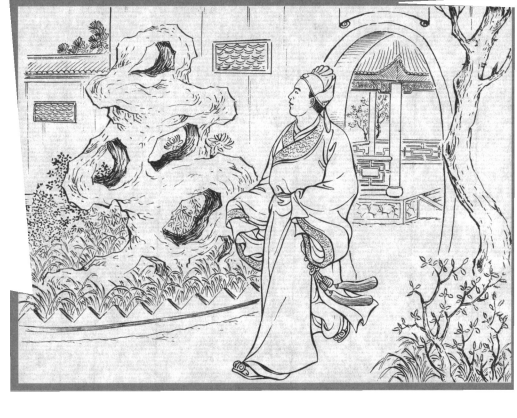

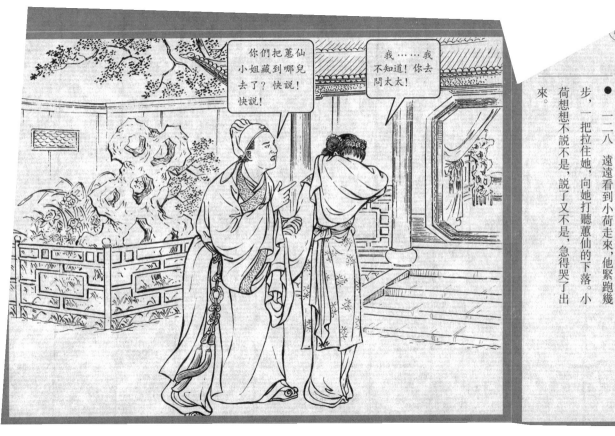

- 一二七 他一時想不出這是怎麼回事，便把長衣一撩，急急地又跑了出來。

- 一二八 遠遠看到小荷走來，他緊跑幾步，一把拉住她，向她打聽蕙仙的下落。小荷想想不說不是，說了又不是，急得哭了出來。

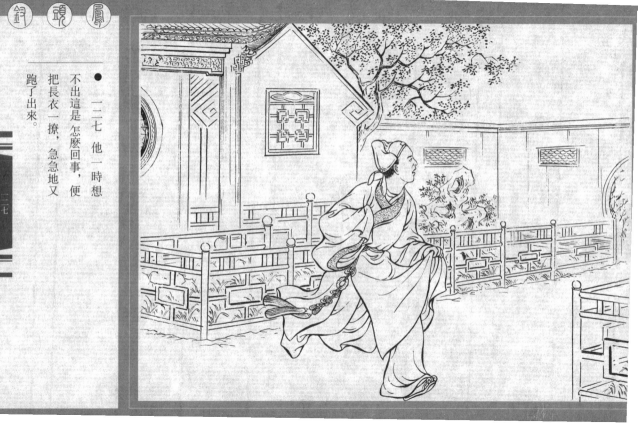

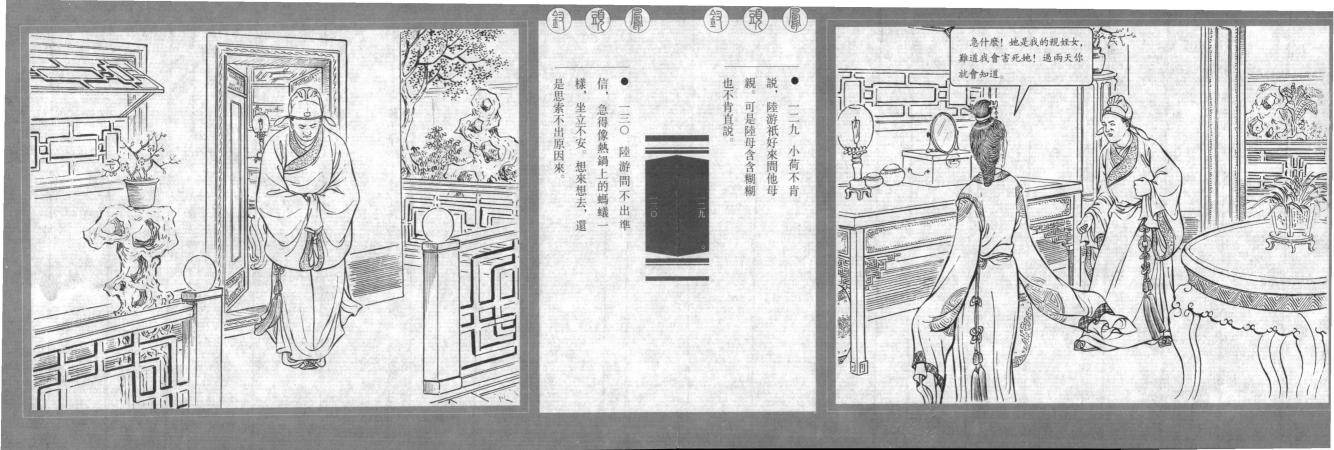

一二九 小荷不肯說，陸游祇好來問他母親。可是陸母含含糊糊也不肯直說。

一三〇 陸游問不出準信，急得像熱鍋上的螞蟻一樣，坐立不安。想來想去，還是思索不出原因來。

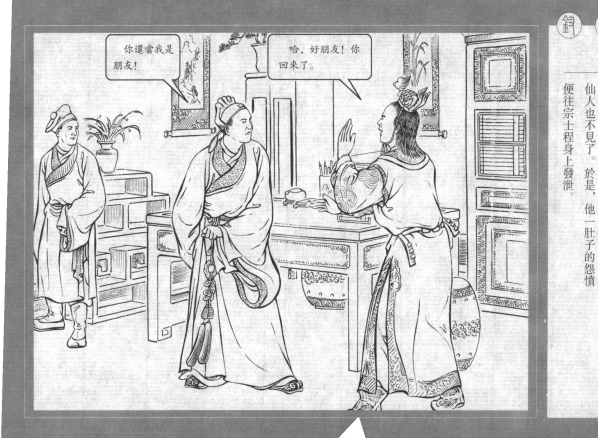

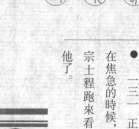

- 一三一 正在焦急的時候,宗士程跑來看他了。

- 一三二 兩人一見面,陸游繞想起當初曾經託宗士程照應蕙仙,現在連蕙仙人也不見了。於是,他一肚子的怨憤便往宗士程身上發洩。

一三三 宗士程見陸游埋怨，他也不作分辯，好像沒事一樣，反而還對着陸游說笑。

一三四 宗士程暫時不把蕙仙的事情告訴陸游，祇說他有個妹妹，要許配陸游。陸游堅決地拒絕了。

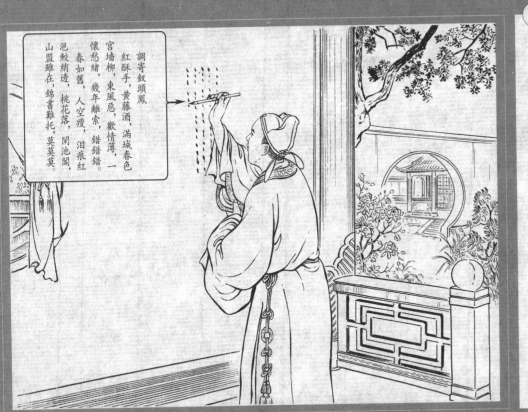

調寄釵頭鳳

紅酥手，黃藤酒，滿城春色
宮牆柳，東風惡，歡情薄，一
懷愁緒，幾年離索，錯錯錯。
春如舊，人空瘦，淚痕紅
浥鮫綃透，桃花落，閒池閣，
山盟雖在，錦書難托，莫莫莫。

一三五 宗士程逼着陸游一起到了沈園，他去喊蕙仙，叫陸游在沉香閣內等着。陸游看到窗外一片落花，回想當初和蕙仙花前携手，月下訂盟，頓時感到眼前的景況特別淒涼。

一三六 他看到桌上放着現成的筆硯，便提起筆來，在粉牆上寫了一首「釵頭鳳」詞，把心裏的積怨，盡情地表達在這首詞裏。

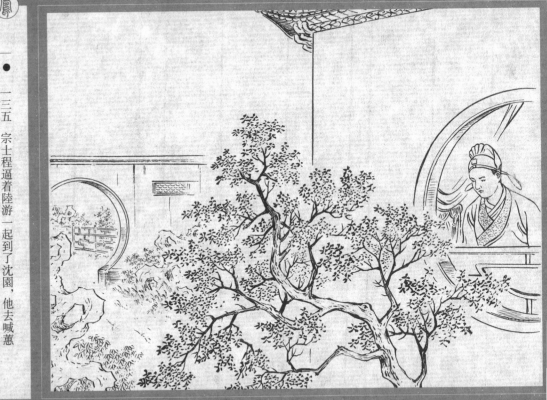

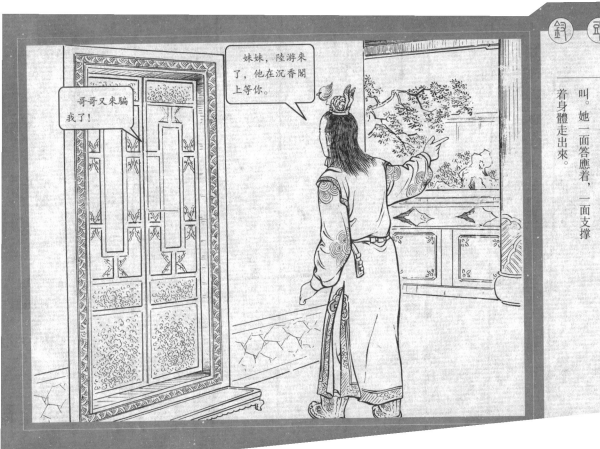

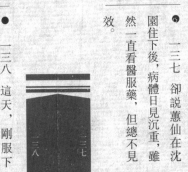

137 卻說蕙仙在沈園住下後，病體日見沉重，雖然一直看醫服藥，但總不見效。

138 這天，剛服下藥，忽然聽得宗士程在門外叫。她一面答應着，一面支撐着身體走出來。

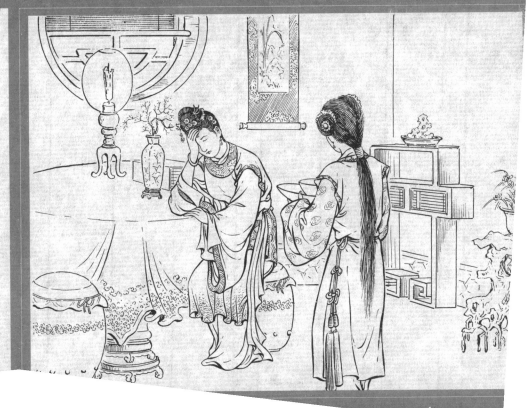

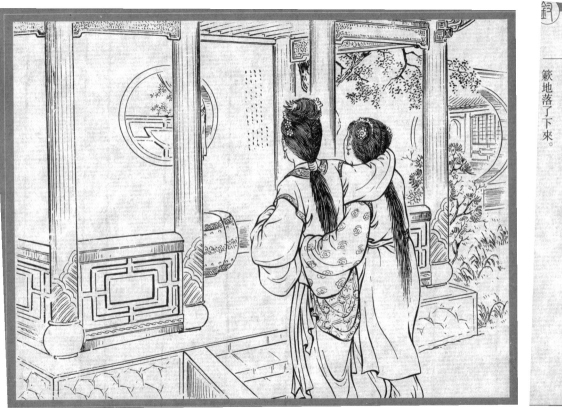

● 一三九 蕙仙聽說陸游回來了，心裏雖然不信，但是身不由主，叫婢女扶着她，慢慢地向沉香閣走去。

● 一四〇 她一抬頭，看到牆上寫着一首詞，馬上認出是陸游的字跡，念到一半，禁不住眼淚撲簌簌地落了下來。

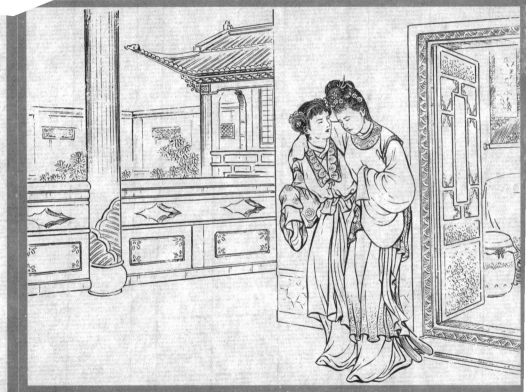

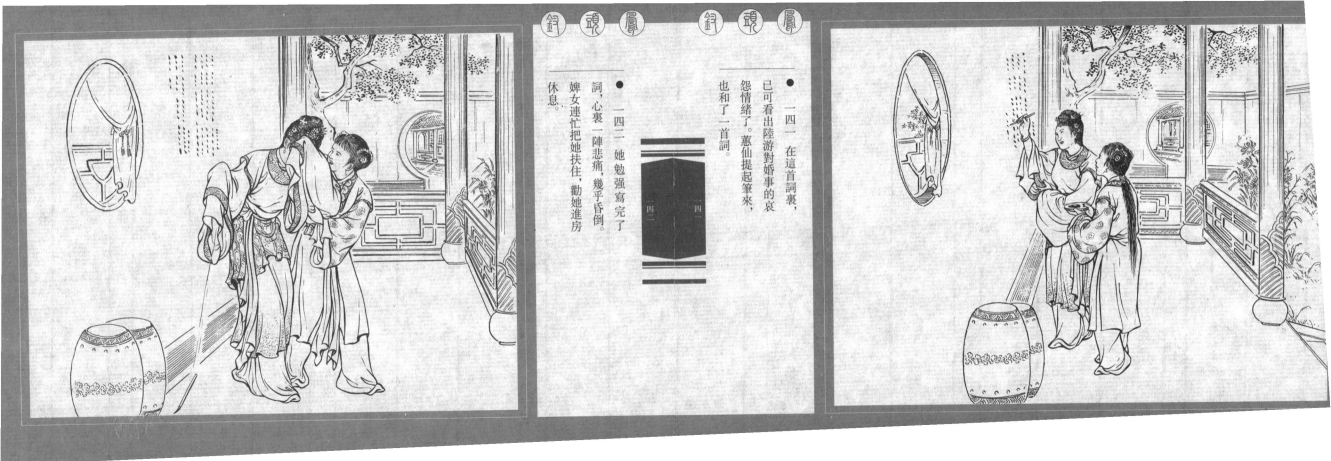

钗头凤 钗头凤

一四一 在這首詞裏,已可看出陸游對婚事的哀怨情緒了。蕙仙提起筆來,也和了一首詞。

一四二 她勉強寫完了詞,心裏一陣悲痛,幾乎昏倒。婢女連忙把她扶住,勸她進房休息。

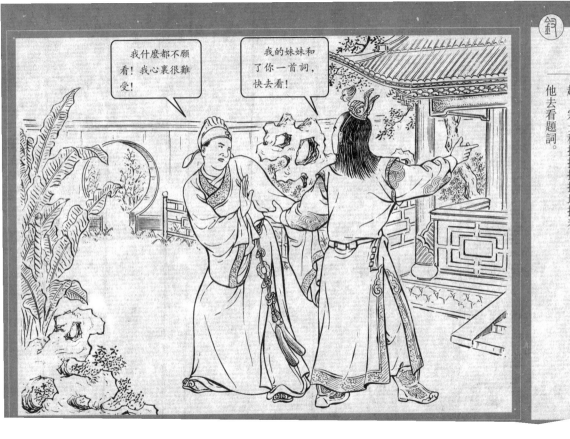

● 一四三 宗士程喊來了蕙仙，卻不見了陸游，連忙四處找尋，祇見陸游呆呆地立在那裏，他就邊喊邊跑了過去。

● 一四四 陸游因為蕙仙沒有下落，什麼事都不感興趣。宗士程拉拉扯扯拖着他去看題詞。

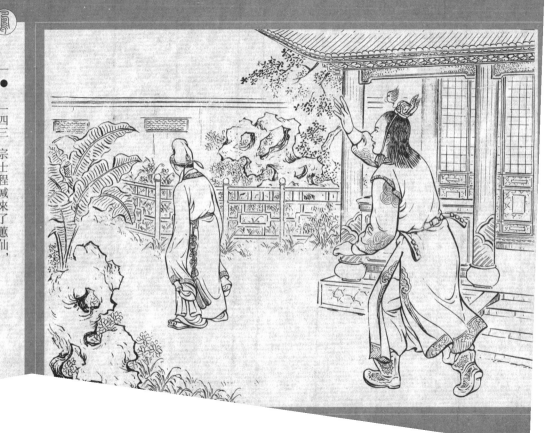

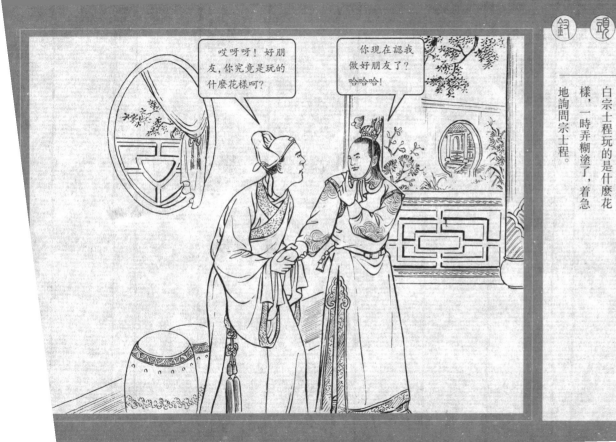

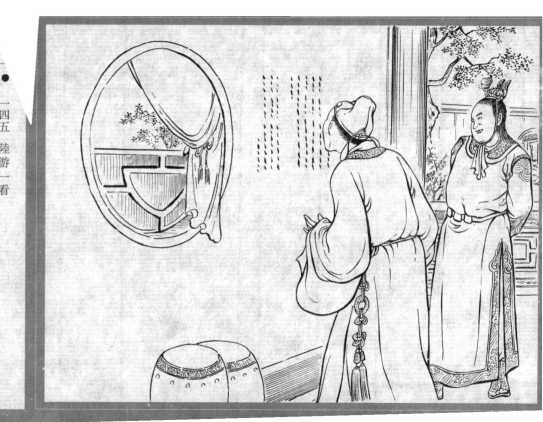

一四五 陆游一看粉墙上真的多了一首词,念了一遍,也认出是蕙仙所写。

一四六 陆游不明白宗士程玩的是什么花样,一时弄糊涂了,着急地询问宗士程。

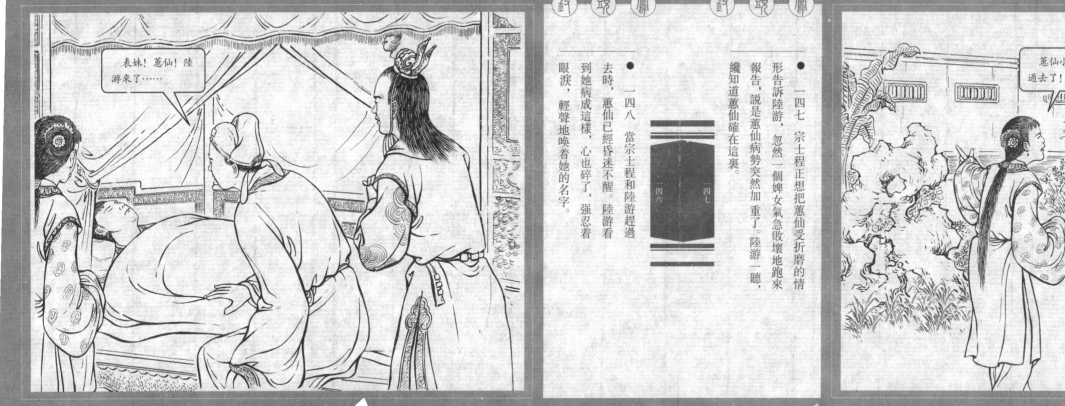

- 一四七 宗士程正想把蕙仙受折磨的情形告訴陸游,忽然一個婢女氣急敗壞地跑來報告,説是蕙仙病勢突然加重了。陸游一聽,纔知道蕙仙確在這裏。

- 一四八 當宗士程和陸游趕過去時,蕙仙已經昏迷不醒。陸游看到她病成這樣,心也碎了,強忍着眼淚,輕聲地喚着她的名字。

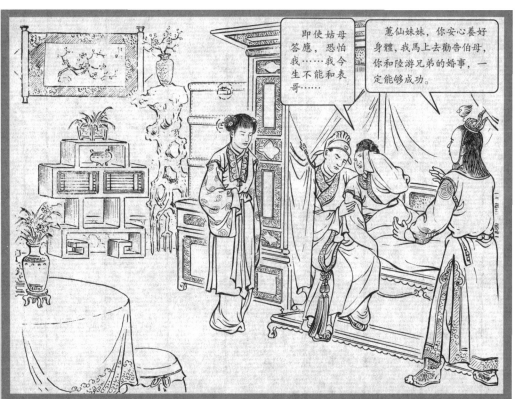

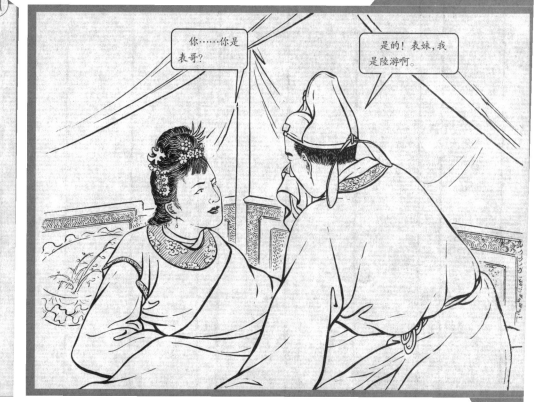

- 一四九 蕙仙迷迷糊糊聽到有人在喊她。微微睜開雙眼，依稀認出是陸游。突然她睜大了眼睛，用力支撐起身體，愣神望着陸游，半晌說不出話。

- 一五〇 宗士程再三安慰蕙仙，並自願去向陸母勸說，保證使他倆婚事成功。可是蕙仙自知病已沉重，已沒有和陸游成婚的希望了。

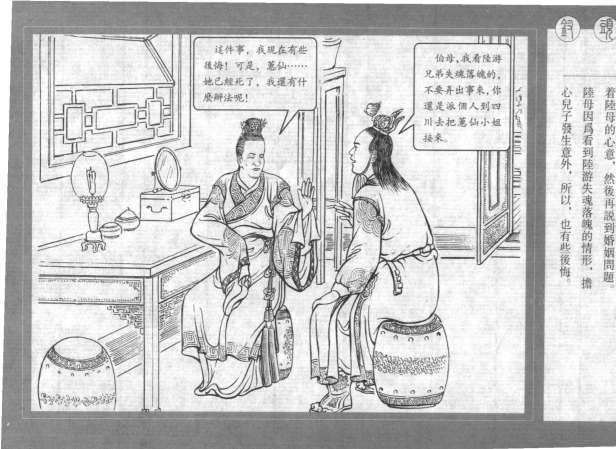

● 一五一 宗士程叫陸游留在沈園，陪伴蕙仙，他馬上去見陸母。

● 一五二 宗士程到了陸家，先試探着陸母的心意，然後再說到婚姻問題。陸母因為看到陸游失魂落魄的情形，擔心兒子發生意外，所以，也有些後悔。

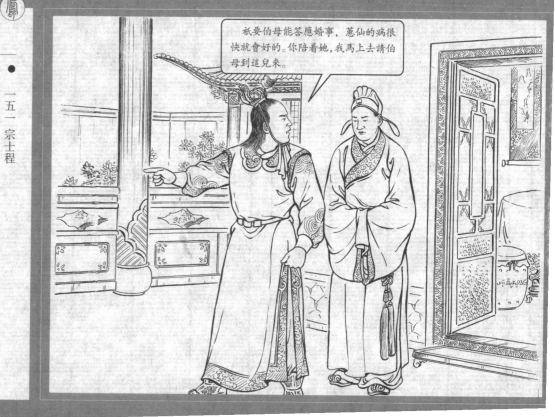

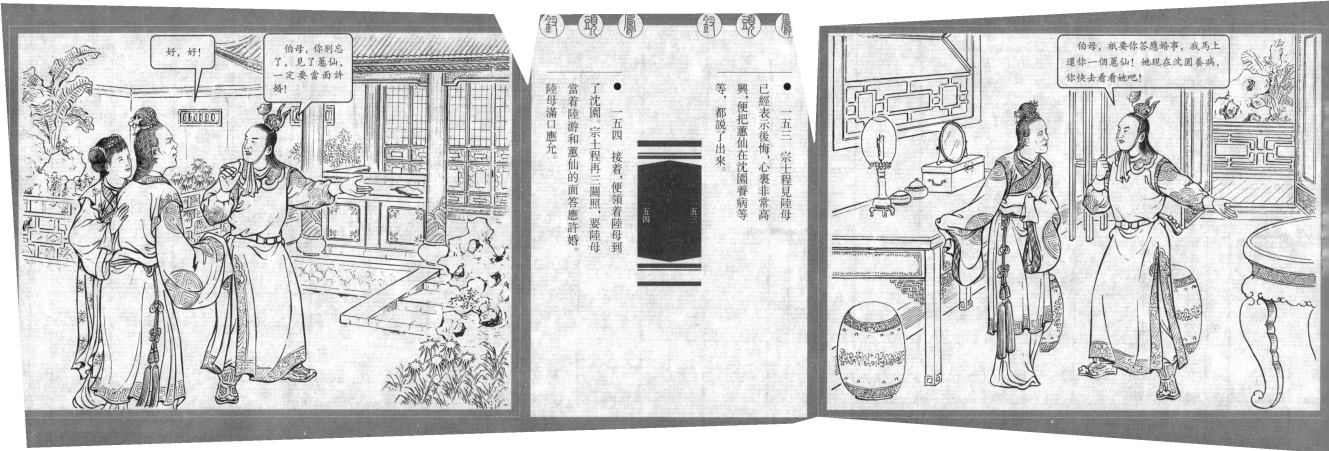

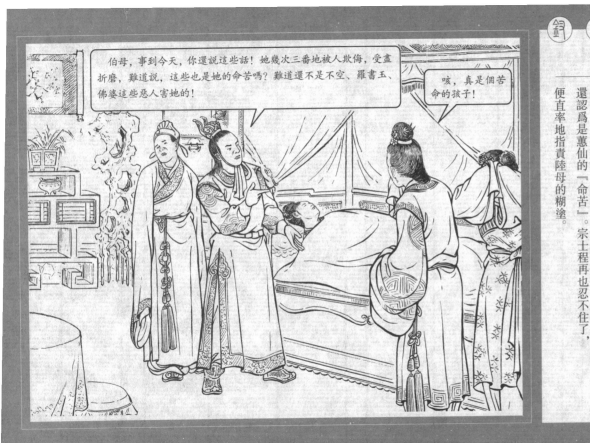

一五五 剛剛走到蕙仙房門口，祇見陸游滿面淚痕，神氣沮喪地走出來，說是蕙仙已經去世了。

一五六 陸母望着蕙仙的屍體，想到骨肉情深，禁不住失聲痛哭。但是，她對蕙仙的死，到底還認爲是蕙仙的「命苦」。宗士程再也忍不住了，便直率地指責陸母的糊塗。

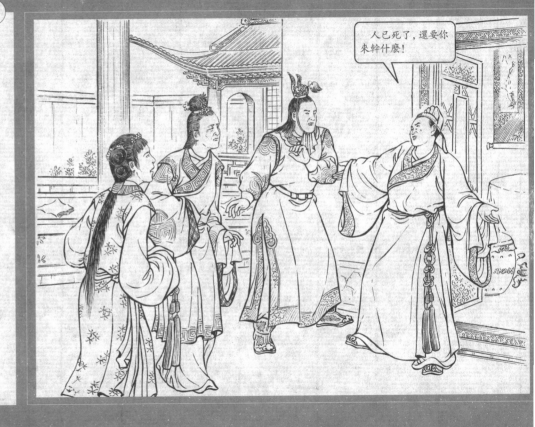

● 一五七 蕙仙遠去了，這使陸游感到無限淒涼，感到天地的昏暗。從此，他終身消磨于山水詩酒之間。但他和蕙仙的那份愛情，還深深地烙在心裏。真所謂「春蠶到死絲方盡，蠟炬成灰淚始乾。」

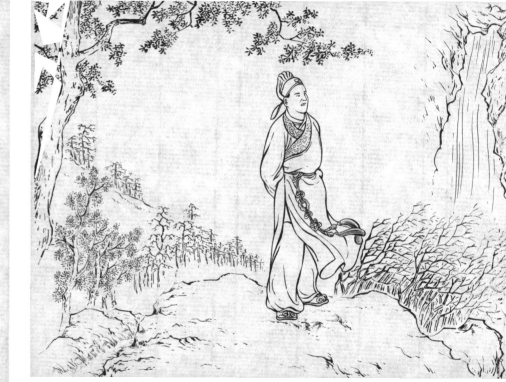

錢笑呆

畫家介紹

錢笑呆，原名錢愛荃，字稚黃。一九一二年十一月生，江蘇阜寧人。

錢笑呆自幼聰明好學，六歲入私塾讀書，隨後從父習畫。十五歲奉母親來上海，後考入真如繪畫公司，奔走於上海、南京兩地，以畫筆謀生。

二十七歲起開始創作連環畫，主要以古裝題材爲多，作品偏重文戲方面的故事，以單線白描形式構勒的古裝仕女，風格傳統，細膩精美，用筆流暢，雅俗共賞。他的作品在解放前就享有盛譽，曾有「四大名旦」之美稱。

錢笑呆所畫的連環畫中，《玉堂春》、《荊釵記》、《芙蓉屏》、《沈瓊枝》、《珍珠姑娘》等，格外受到畫界的好評和讀者的喜愛。與人合作的《三打白骨精》、《穆桂英》在全國連環畫評獎中分別獲得繪畫一等獎、二等獎。

《釵頭鳳》是錢笑呆在二十世紀五十年代初期的作品，雖說是他早期的作品，但已在繪畫風格上表現

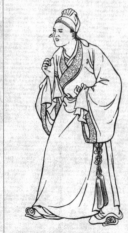

畫家介紹

錢笑呆主要作品（滬版）

《金斧頭的故事》 東亞書局 一九五三年八月版

《釵頭鳳》 聯益社 一九五三年十月版

《晴雯》 前鋒出版社 一九五四年五月版

《幻化筒》 前鋒出版社 一九五四年六月版

《大明英烈傳》 東亞書局 一九五四年六月版

《宇宙鋒》 長征出版社 一九五四年十二月版

《五羊皮》 新美術出版社 一九五五年二月版

《紅鬃烈馬》（合作） 新美術出版社 一九五五年三月版

《沈瓊枝》 新美術出版社 一九五五年九月版

《屠趙仇》（與陶幹臣合作） 新美術出版社 一九五五年七月版

《玉堂春》 上海人民美術出版社 一九五六年六月版

《芙蓉屏》 上海人民美術出版社 一九五六年十一月版

《吉平下毒》 上海人民美術出版社 一九五八年三月版

《黃道婆》（合作） 上海人民美術出版社 一九五九年八月版

《臺灣自古就是我國領土》（合作） 上海人民美術出版社 一九五九年十一月版

《荊釵記》（合作） 上海人民美術出版社 一九五九年十一月版

《穆桂英》（合作） 上海人民美術出版社 一九五九年十一月版

·榮獲首屆全國連環畫二等獎

《李時珍傳》（合作） 上海人民美術出版社 一九六〇年五月版

《珍珠姑娘》 上海人民美術出版社 一九六一年十月版

《鬧朝撲犬》（合作） 上海人民美術出版社 一九六一年十月版

《聖手蘇六郎》 上海人民美術出版社 一九六二年十一月版

《孫悟空三打白骨精》（合作） 上海人民美術出版社 一九六三年三月版

·榮獲首屆全國連環畫繪畫一等獎

出了與衆不同的特色，錢笑呆的人物畫顯示出他一貫中規中矩的創作態度，神態的刻畫、人物形象的塑造，都十分符合作品對人物的描寫，加之精到的環境描繪也對人物的塑造起到很好的輔助作用，錢笑呆把陸游和唐蕙仙的起起伏伏的愛情悲劇，表現得十分到位，讓讀者也融入了故事情節的發展之中，本書是錢笑呆先生創作生涯中的一部重要的代表作品。

釵頭鳳

责任编辑　庞先健
装帧设计　张璎
撰　文　沈鸿鑫
技术编辑　殷小雷